MASTERS OF CINEMA

ETHAN AND JOEL COEN

科恩兄弟

IAN NATHAN

〔英〕伊恩·内森————著

王田————译

Supported by "The Fundamental Research Funds for the Central Universities"

著作权合同登记号 图字：01-2019-1111

图书在版编目（CIP）数据

科恩兄弟 /（英）伊恩·内森著；王田译 . —北京：北京大学出版社，2020.12
（光影论丛）
ISBN 978-7-301-31685-6

Ⅰ . ①科… Ⅱ . ①伊… ②王… Ⅲ . ①电影导演—导演艺术—研究—美国 Ⅳ . ①J911

中国版本图书馆CIP数据核字（2020）第201586号

Original title: "Ethan and Joel Coen" © Cahiers du Cinéma 2012
This Edition published by Peking University Press under licence from Cahiers du Cinéma SARL.

All rights reserved. No part of this publication may be reproduced, stored in retrieval system or transmitted, in any form or by any means, electronic, mechanical, photocopying, recording or otherwise, without the prior permission of Cahiers du Cinéma.

原标题："科恩兄弟" © 电影手册
本书由电影手册（英国）有限公司授权北京大学出版社出版。
保留所有权利。未经电影手册有限公司事先许可，本出版物的任何部分不得以电子、印刷、影印、录音或其他任何方式复制、存储在检索系统中或向外传播。

书　　　名	科恩兄弟 KEEN XIONGDI
著作责任者	〔英〕伊恩·内森（Ian Nathan） 著　王田 译
责任编辑	谭　艳
标准书号	ISBN 978-7-301-31685-6
出版发行	北京大学出版社
地　　　址	北京市海淀区成府路205号 100871
网　　　址	http://www.pup.cn 　新浪微博：@北京大学出版社
电子信箱	pkuwsz@126.com
电　　　话	邮购部 010-62752015　发行部 010-62750672　编辑部 010-62707742
印　刷　者	天津图文方嘉印刷有限公司
经　销　者	新华书店 720毫米×1020毫米　16开本　12印张　152千字 2020年12月第1版　2020年12月第1次印刷
定　　　价	68.00元

未经许可，不得以任何方式复制或抄袭本书之部分或全部内容。
版权所有，侵权必究
举报电话：010-62752024　电子信箱：fd@pup.pku.edu.cn
图书如有印装质量问题，请与出版部联系，电话：010-62756370

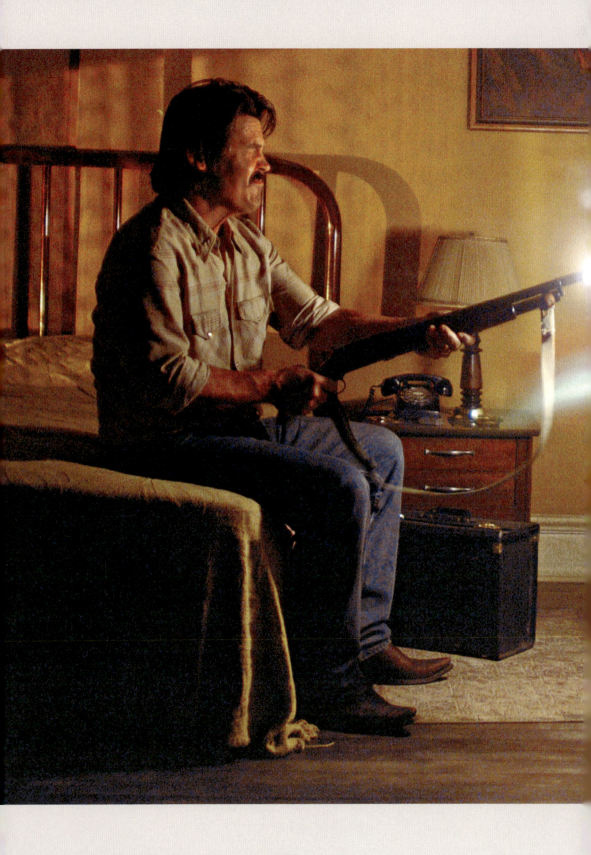

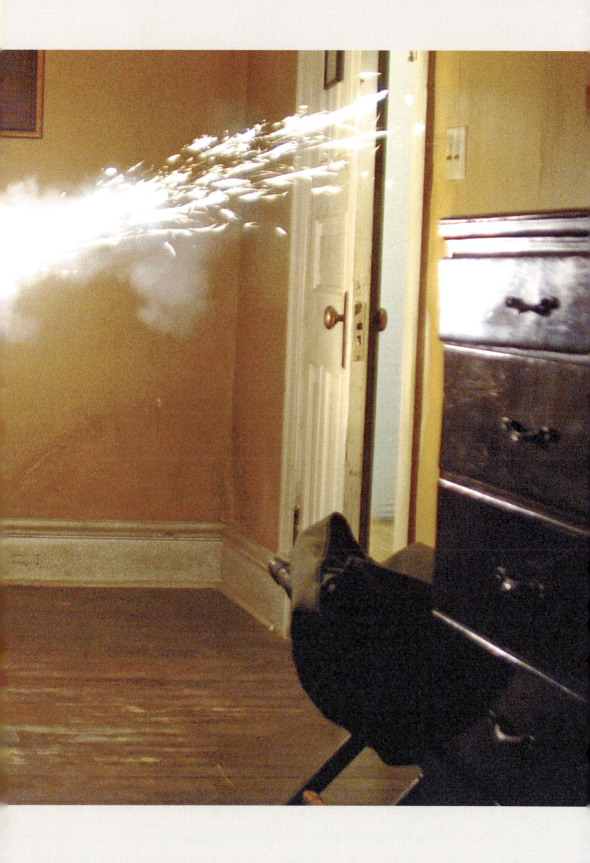

目录

- 001　引　言
- 005　第一章　犯罪浪潮：从《血迷宫》到《米勒的十字路口》
- 006　齐默斯岁月
- 011　方法论
- 013　其他兄弟
- 016　穿浅黄色衣服的魔鬼
- 020　拖车瘪三
- 022　很久以前在美国……
- 027　乐一通
- 029　一部『脏脏小镇的电影』

- 031　在转变中迷失
- 034　一个完美的骗子
- 041　第二章　好莱坞阴影：从《巴顿·芬克》到《影子大亨》
- 042　加利福尼亚旅馆
- 046　巴顿·芬克的感觉
- 049　壁纸电影
- 052　一个后现代玩笑
- 057　一线曙光
- 059　风格即实质

第三章 最不可能的主人公：从《冰血暴》到《逃狱三王》

065
066 这是一个真实的故事
069 地平线上没有线
073 钱德勒式
078 死亡阴影谷
080 普通人的崇高欢笑
086 一个希腊水手的著名奇遇

第四章 最怪异的坏蛋：从《缺席的男人》到《老妇杀手》

091
092 外表可能是假象
095 你是什么样的人？
097 外星国度
100 浮华不公
106 英国气息
109 闹剧反派

117　第五章　崇高与荒谬：从《老无所依》到《阅后即焚》

118　一个大众化的成功
121　来自白海
126　一个困在天堂和地狱之间的人
130　唯独没有爆炸
133　无意义的意义

137　第六章　预料之中的不可预料：从《严肃的男人》到《大地惊雷》

138　机会均等的诘问者
141　上帝 VS 科学
146　个人情怀

152　寻找对的声音
155　成功与神话
158　哦，兄弟
160　大事记
170　作品目录
181　仅作为制片人

引言

乔尔·科恩（Joel Coen）与伊桑·科恩（Ethan Coen）不是好对付的采访对象。还有什么比解释他们电影的意义能让他们这么顽固呢——"它只是一部电影"，他们会抗议。我们只是应该去看他们的电影。但愿，我们喜欢它们。这对来自明尼阿波利斯（Minneapolis）郊区的兄弟，有一种和蔼却含糊其辞、歉疚而又常常对真相有所吝惜的态度。也许是不喜出风头的明尼苏达（Minnesota）天性，或是保持一种像雾一样包围着他们的神秘感的决心，他们对任何形式的询问或恭维都过敏。两兄弟太像了，以至于演职员们都说他们有心灵感应。他们不从主题、动机或潜在意义的角度考虑问题。从1984年一炮而红的处女作开始，他们就保有影片的最终剪辑权且毫不动摇地拍摄自己写作的剧本，在美国电影史上留下了不可磨灭的烙印。

"矛盾"，是"科恩方法"的原理。兄弟俩有一种不安分的收藏癖，带着对黑色风格的小人物的情有独钟，拣选他们最喜爱的电影和书。对于画外音、梦境、超现实喜剧，他们总是来者不拒、多多益善，那些不太可能的思想与形象的碰撞令他们兴奋。他们被批评为"冷漠的后现代主义者"，但是他们有感情，只是藏得深。秩序与混乱、规则与违反规则、上帝

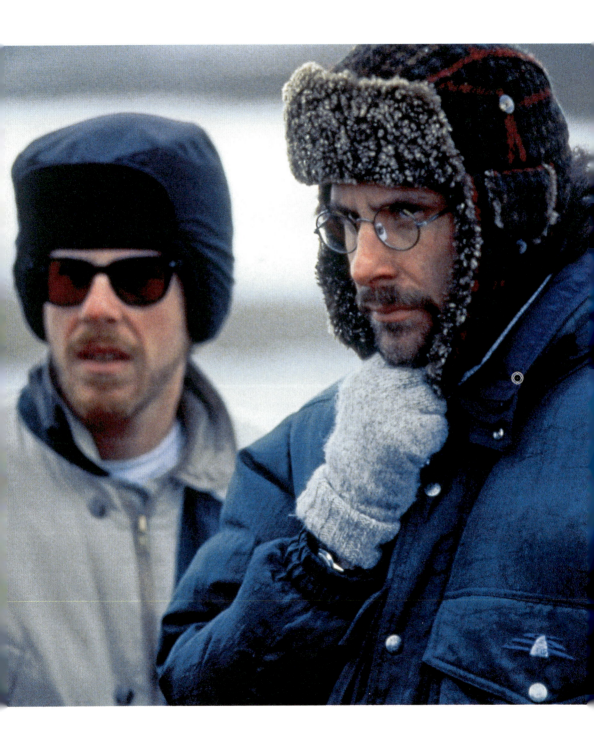

与科学——就在他们嘲讽艺术的自命不凡时,他们的电影也"挑逗"着大命题。他们自身即是一个矛盾,横跨独立电影界与片厂体制,却不属于任何一个。他们电影里的美国,是一个由杀戮、神话、反讽、类型建构而成的另类国度,常常坐落在好莱坞雷达发射不到的落后内陆。他们的电影也加入了自身经历:少年时代那些百无聊赖的酷暑与寒冬,犹太教仪式,以及在一个大熔炉国家的局外人感受。文学与电影的典故、高格调、自传性、对人类困境的解剖——这些要素形成的独特合金,常常被贴上"科恩兄弟式"(Coenesque)标签。如果这本书有什么目的,那就是识别"科恩兄弟式",从那些"答案的飘忽不定即是一种主题,而创作者无可奉告"的作品中,猜测答案。

伊桑·科恩与乔尔·科恩在《冰血暴》(*Fargo*)片场

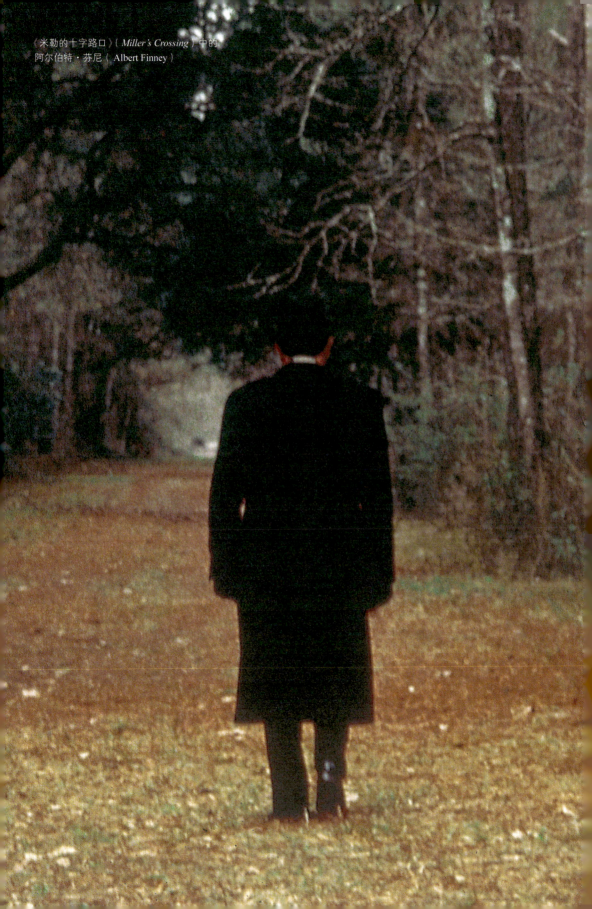

《米勒的十字路口》(*Miller's Crossing*)中的阿尔伯特·芬尼(Albert Finney)

第一章

犯罪浪潮：

从《血迷宫》

到《米勒的十字路口》

齐默斯岁月

科恩兄弟（Coen brothers）成长的圣路易斯帕克（Saint Louis Park）是个不起眼的地方，然而经由他们的电影，你可以感受到它的存在。以一条当地铁路命名，这个失败的新兴城市，接受了自身作为明尼阿波斯利一个了无生气的郊区的地位。如果你想知道这个平淡萧条的居住区是什么样子，看看《严肃的男人》（*A Serious Man*，2009）就好了。乔尔生于1954年10月29日，长长的黑色头发；伊桑生于1957年9月21日，卷曲的棕色头发。他们的父亲爱德华（Edward），别名埃德（Ed），是明尼苏达大学（University of Minnesota）的经济学教授；母亲蕾娜（Rena），是圣克劳德州立大学（St. Cloud State University）的工艺美术教授。他们有一个姐姐黛博拉（Deborah），现在以色列当医生，然而她在他们历史中所处的地位，据说还不如她关在浴室里"洗头发"的时间重要。

虽然明显聪慧，但是无论哪个科恩，在学校时都不出众。伊桑最早显示出写作的爱好，可能是在小学写作戏剧《亚瑟王》（*King Arthur*）；他们第一次联合创业是办报纸——《旗街哨兵》（*The Flag Street Sentinel*），两

分钱一份（只出了两期）。不过乔尔与伊桑有一个不算好却也令人满意的教育，他们的父亲对两个儿子没有抱过高期望，他们就是普通小孩，天生的郊区小孩，近乎无趣。他们电影中的古怪与暴力，常被视为对其平淡的少年时代的本能反应，证据表明：他们仍然在补偿他们在美国的"西伯利亚"（Siberia）所度过的那些影响深远的冬天（线索：《冰血暴》）。

尽管同居一室，"乔"（Joe）和"伊坦"（Eth）也不特别亲近，但是他们分享着看电影的爱好。这个二人联盟喜欢傻笑，他们的电影教育是一种大杂烩：迪安·琼斯（Dean Jones）的迪士尼电影的电视选集《赫比》（*The Herbie*）系列、泰山历险（Tarzan Adventures）、杰瑞·路易斯（Jerry Lewis）的喜剧以及多丽丝·黛（Doris Day）、托尼·柯蒂斯（Tony Curtis）或鲍勃·霍普（Bob Hope）的一切。阳光的、俗滥的胡闹。不过，他们并非自身故事的可靠叙述者，他们会翻新他们性格形成的那些岁月，以逃脱记者的追踪。这可以以他们所掌握的深奥详尽的影史知识为证。中学时，他们加入了"八又二分之一俱乐部"（Eight and a Half Club）。这是一个电影社团，思想超前的老师给他们看了特吕弗（François Truffaut）的《四百击》（*The 400 Blows*, 1959）。渐渐地，他们通晓了电影。不同于马丁·斯科塞斯（Martin Scorsese）或特吕弗的影迷式激情，兄弟俩有着十几岁饥渴少年的贪婪。大众文化慢慢沉淀，未受等级或精英主义思想的影响，他们用电影、书籍、杂志、音乐、科学、历史以及对自己种族的认同感，杂乱无章地填满自身心智。

科恩兄弟不势利，他们思想开放、不存偏见。他们也不是乖张潮人，痴迷于影院里的《世界猎奇地带》（*Mondo Bizarro*）和前卫艺术的本能刺激。他们的口味十分古典。这正是他们经常被与昆汀·塔伦蒂诺（Quentin Tarantino）作比较之处，昆汀爱交际，乐于花几个小时详细阐述他电影中的指涉。而科恩兄弟会在关注之下局促不安，把他们的拍摄过程描绘为鸡

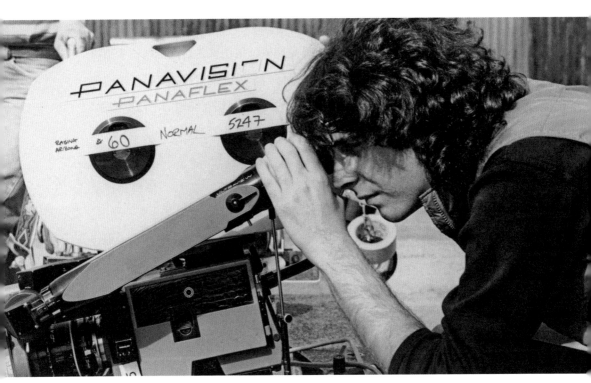

乔尔·科恩在《血迷宫》(Blood Simple)片场

毛蒜皮之事，以转移注意力。昆汀自豪地宣称自身的作品是他古怪灵感的再循环，科恩兄弟则以一种神秘的新模样改造了他们最喜爱的电影和书。相互取悦的需要，是他们持久的动力。这并不是说小科恩们是孤立的——他们和一群聚集在科恩家地下巢穴沙发上的懒散少年们混在一起。其中，罗恩·奈特（Ron Neter）应该作为"科恩兄弟式"奠基者而鞠躬致意。正是他，建议两兄弟为邻居家的草坪割草，好筹钱买一台摄影机拍电影。奈特现在是洛杉矶的一位广告制作人，他回忆道，他们最大的困难是说服乔尔离开沙发去割草。最终，他们获得了一台威达超8（Vivitar Super 8）摄影机，于是开始了科恩兄弟电影生涯中最初亦是最高产的阶段。乔尔是走

进商店买摄影机的那个，自认是导演，一旦弄清楚怎么启动机器后，就开始玩弄镜头结构，仰卧着拍摄他的朋友们从树里跳出来或是从游乐场的滑梯上滑下来。

齐默斯（Zeimers）则将事情带入一个新阶段。在尼古拉斯·凯奇（Nicolas Cage）、乔治·克鲁尼（George Clooney）、杰夫·布里吉斯（Jeff Bridges）之前，马克·齐默林（Mark Zimering，人称"齐默斯"出现了：科恩兄弟的第一个缪斯。一头乱蓬蓬的卷曲黑发，带着牙套，齐默斯几乎不是一个传统意义上的演男主角的演员。不过，他是最有兴致的那个，且在镜头前很迷人。由于兄弟俩不认识什么女孩，伊桑就穿上姐姐的芭蕾舞短裙，顶替女主角。出自"齐默斯岁月"的，既是迷人的早期电影，也有对未来充满启示意义的线索。比如，他们更喜欢借用其他电影：《齐默斯在赞比亚》（*Zeimers In Zambezi*，1970）大体是对柯纳·王尔德（Cornel Wilde）的《裸杀万里追》（*The Naked Prey*，1966）的翻拍；而《埃德……一只狗》（*Ed...A Dog*，对他们父亲名字的多次挪用的第一次），是他们自己的《灵犬莱西》（*Lassie Come Home*，1943）——齐默斯把一条被遗弃的狗带回家交给父母，父母由奈特和穿着芭蕾舞短裙的伊桑扮演，还莫名其妙地敲着小手鼓。但是这些电影都不像《香蕉电影》（*The Banana Film*）那样体现出原初的科恩美学，这是一部观众可以一边听弗兰克·扎帕（Frank Zappa）的专辑《热鼠》（*Hot Rats*）一边观看的超现实剧集。这也是齐默斯的最后一部科恩电影，在片中，他扮演一个有嗅出香蕉气味的天赋的流浪汉。在伊桑之后，齐默斯穿上芭蕾舞短裙，被扔到门前，俯卧在雪中，因心脏病发作而濒临死亡。他嗅出藏在身上的香蕉，狼吞虎咽之后，捂着自己的胃呕吐起来。呕吐物事先用蕾娜厨房里的原料精心混合而成，然后乔尔拍了一通特写。这些影片没有孩子气的英雄主义或奇幻套路，而有一种黑色幽默以及对荒诞细节的关注。它们暗示着难以捉摸的意义。

大学时代，乔尔投身于电影，进入纽约大学（New York University），学习电影专业本科课程（8月，纽约大学校友马丁·斯科塞斯和奥利弗·斯通［Oliver Stone］进入该校更为出名的研究生院深造）。乔尔恢复懒散的老毛病，除了坐在教室后面脸上挂着咧嘴笑容，什么也不做。由于没有别的可学，伊桑在普林斯顿大学（Princeton University）选了哲学。从兄弟俩的不同选择中预测意义是诱人的：电影制作技能与哲学反思的交汇。但是他们可能对这个看法嗤之以鼻。毕竟，伊桑证明了自己同样是个心不在焉的学生，一年后退学，等他重新申请学校才发现太晚了。出于一股荒诞的创造力，年轻的科恩解释说，他的手臂在一次打猎事故中受伤，在看了大学的精神病科医生后才重新入学。1979年毕业后，伊桑与乔尔一起搬到曼哈顿（Manhattan）西区的滨河大道，他们再一次相互了解。

方法论

就像科恩兄弟二声部世界的许多方面一样，他们选择联合创作的具体细节依然难以捉摸。他们自己可能都不完全确定，似乎就是自然而然的事。最有可能的解释是：电影专业学生乔尔想尝试做导演，他求助于弟弟，认为弟弟是一个业务更熟练的作家，能够帮助他编剧本。简而言之，两人之中，乔尔偏向视觉，伊桑偏向文学。然而我们不应太过相信这一区分。就像弗朗西斯·麦克多蒙德（Frances McDormand，乔尔的妻子）解释的：这是一个平滑的轧制过程。[1] 他们同为他们作品的作者。在他们职业生涯的前半段，乔尔被称为导演，伊桑被称为制片人，这是一种在心理上"隔离"他们的创作的方式：他们可不想负担一个爱管闲事的制片人。除此之外，任何分工都是"武断"的。兄弟俩对素材的基本观点是一致的。

素材由话语来陈述。摄影、布景、音乐、表演，所有这些全部服务于

[1] 罗纳德·伯根（Ronald Bergan）：《科恩兄弟》（*The Coen Brothers*），猎户星出版公司（Orion），2000年，第15页。

剧本上的铁定指令。他们从一开始就重视剧本。科恩兄弟的第一部电影一定不仅仅是一张令其在片厂快速成名的简易名片。因此,他们回避了恐怖类型的廉价惊悚片,而是追求需求量更大的犯罪片。尤其是詹姆斯·M. 凯恩(James M. Cain)的小说,他的《双重赔偿》(*Double Indemnity*)、《欲海情魔》(*Mildred Pierce*)和《邮差总敲两次门》(*The Postman Always Rings Twice*)最为著名。作为黑色电影美学的奠基者之一[2],凯恩"硬汉小说"的特点在于粗俗的环境,以及普通男人在两性关系中上当受骗的情节。詹姆斯·M. 凯恩与雷蒙德·钱德勒(Raymond Chandler)、达希尔·哈米特(Dashiell Hammett),构成了科恩兄弟重要的文学灵感"三位一体"。《血迷宫》是科恩兄弟自 1980 年开始写的第一个剧本,片名偷自哈米特的《血腥的收获》(*Blood Harvest*,1929),书里的侦探因无法抵抗折磨那些谋杀者时大脑兴奋的诱惑而焦虑——"如果我不赶紧抽身,我会像土著一样走向血迷宫"[3]。

《血迷宫》来自相同的源头——与那些创作了经典黑色电影的导演一样,科恩兄弟也希望拍一部自己的黑色电影。他们的方法论从一开始就固定不变:利用(并改造)既定传统、类型片的固定程式,讲述一个独特的故事。他们的电影有电影史的意识,但只是把它作为一种二手资源。首先,《血迷宫》的剧本是凯恩那令人惊悸的阴谋在当代背景下的重演。为什么设置在得克萨斯(Texas)?乔尔在那里度过了研究生的一年,伊桑也去过;这是一个尚未成立工会的州,因而可以减少拍摄成本;至关重要的是,那里的风景具有一种神话的特殊意义。无疑,那是一个故事发生之地。

[2] "黑色电影"(Film Noir)这一术语,由法国批评家尼诺·弗兰克(Nino Frank)于 1946 年创造,用以描绘 1940 年代与 1950 年代好莱坞出现的硬汉犯罪片。它们以强调风格、富有魅力的黑白影像、愤世嫉俗的世界观为特征。这类电影常常围绕着一个存在主义式的反英雄人物——尤其是一个私家侦探展开。
[3] 达希尔·哈米特:《血腥的收获》,犯罪大师系列(Crime Masterworks),猎户星出版公司,2003 年,第 153 页。

其他兄弟

这部在邪恶与黑色幽默的漩涡里打转的影片《血迷宫》，预算被限制在150万美元。对于傲慢宏大的片厂项目而言，这个数字是微不足道的；但是对于一对来自明尼苏达州、脸上很少堆起笑容，遑论召集会议的无名兄弟而言，这个数字似乎是难以逾越的。另外两个别出心裁的家伙将提供解决方案，出于相似的个性气质而伪装成科恩兄弟的代理人。

出生在底特律的山姆·雷米（Sam Raimi），未来"蜘蛛侠三部曲"的导演，对于制作恐怖电影近乎狂热。雷米为他的疯癫处女作《鬼玩人》（*The Evil Dead*, 1981）投资制作了一个三十分钟的临时版本，

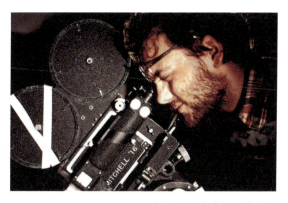

山姆·雷米在《鬼玩人》片场

第一章 犯罪浪潮：从《血迷宫》到《米勒的十字路口》

乔尔·科恩与伊桑·科恩在《抚养亚利桑那》(*Raising Arizona*,1987)片场

1978年他开始制作这部影片，从底特律（Detroit）的一群牙医和律师那儿"哄骗"来38万美元。三年后的1981年，乔尔在剪辑室里协助他完成了一部16毫米长片。正是雷米，与联合制片人罗伯特·塔珀特（Robert Tapert），建议科恩兄弟向他们明尼阿波利斯的老邻居们借钱投拍《血迷宫》。一如他为邻居割草买了第一台摄影机，乔尔又挨家挨户敲门，每5千到1万美元卖出一个投资电影的机会（伊桑当时还在纽约工作）。

为了提高向一个保守郊区艰难推销的效率，在一个名叫巴里·索南菲尔德（Barry Sonnenfeld）的年轻摄影师的帮助下，乔尔为这部影片制作了一个两分钟预告片。未来，索南菲尔德将成为一个成功的主流电影导演，将带有一丝科恩风味的"颠覆"（subversion）放进他的《亚当斯一家》（*The Addams Family*，1991）与《黑衣人》（*Men in Black*，1997）中。最初，在急需人手的情况下，索南菲尔德决定自己当摄影师。像少年科恩一样，索南菲尔德唯一的资历就是自己攒钱买了一台超8摄影机，然后用这台摄影机拍了一系列工业电影和纪录片，还有两部效果不错的冒险进军色情业的作品。他后悔雇乔尔当助手——这是他所知道的最糟糕的助手，结果被乔尔征召去拍一部（远）尚不存在的电影的预告片。画面令人印象深刻：枪炮射穿了墙和滤光器，一个男人被活埋——完成片将以这个镜头结束。索南菲尔德成为最初三部科恩电影的摄影师，帮助他们确立了早期的视觉冲击。经过痛苦的9个月，乔尔从圣路易斯帕克富有的赞助人那儿筹到了75万美元，从小投资者那儿筹到了55万美元（包括父亲和姐姐）。被带到坐在大桌子后面的地方族长面前的恐怖经历，给两兄弟留下深深烙印：贯穿科恩电影的，是一个妄自尊大、时常咆哮的男人，坐在尺寸如堡垒的大桌子后面。

穿淡黄色衣服的魔鬼

《血迷宫》(1984)始于一个画外音:"事实上,没什么事是有保证的。"欢迎来到血迷宫。欢迎来到"科恩兄弟式"。小说中自省、幽默与惊悚的混合风味,都被拍出来了,但并非是悖论般的模仿。电影名副其实地既令人不快,又充满反讽——黑色喜剧。画外音很快被摒弃。劳伦·维瑟(Loren Visser)不是全知全能的;他仅仅为我们建构了一种气氛(但是从何而来?),很快就成为邪恶事件的参与者。科恩兄弟热切地邀请个性演员 M. 埃米特·沃尔什(M. Emmet Walsh)扮演维瑟,他们因他与达斯汀·霍夫曼(Dustin Hoffman)在乌卢·格罗斯巴德(Ulu Grosbard)执导的《暗夜心声》(*Straight Time*,1978)中扮演的低俗假释官而喜欢上了他。沃尔什同意了,被这个穿着淡黄色衣服的魔鬼迷住了,他开着一辆破旧的大众甲壳虫,滔滔不绝地讲着里根式格言,笑起来像豺狼。沃尔什是慢慢被科恩兄弟争取到的,然而—— 一旦确信有富有的赞助人提供金钱资助,他就答应了。

相比之下,约翰·盖兹(John Getz)一如雷伊(Ray)一样苍白沉闷。若将这种沉默打个文学化的比喻,那就是:他毫无幽默感地回归谐星配角

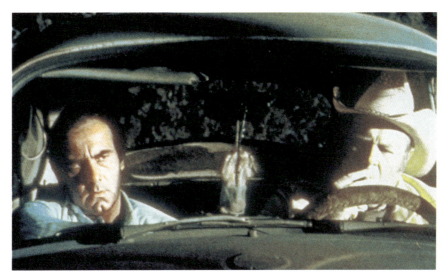

《血迷宫》中的丹·哈达亚与 M. 埃米特·沃尔什

的角色,还不如沃尔什和丹·哈达亚(Dan Hedaya),哈达亚用狂躁台词的演说和精神错乱的凝视,演活了"希腊人"马蒂(Marty)。马蒂是科恩电影中第一个坐在桌子后面的权力代理人的化身,一个笨蛋,也是个腐败的恶棍,只不过"刻毒"的维瑟技高一筹。虽然为电影微薄的预算担心,但弗朗西斯·麦克多蒙德还是去试镜了,按照她的说法:遇上了两个乳臭未干的笨蛋在拍电影。拍摄结束,她与乔尔相恋,虽然她声称,她像艾比(Abby,片中女主角)一样令人目瞪口呆的表演,完全是出自"震惊于自己被选上"[1]。

一旦他们开始拍摄,《血迷宫》就被精心设计,索南菲尔德的广角镜头是影片具有"新生外观"的关键。镜头里的每一样东西都具有同等的价值,一切取决于永远在漫游的摄影机,它将你的注意力引向那些重要之物。如

[1] 罗纳德·伯根:《科恩兄弟》,猎户星出版公司,2000 年,第 82 页;乔什·莱文(Josh Levine):《科恩兄弟》,ECW 出版社,2000 年,第 25 页。

M. 埃米特·沃尔什与弗朗西斯·麦克多蒙德在《血迷宫》片场

果说乔尔热爱的斯坦利·库布里克（Stanley Kubrick）使用广角镜头是为了间离观众，那么科恩兄弟使用广角镜头则是为了把观众带入动作的极端特写中。电影间或有雷米《鬼玩人》的任性仓促：疾驰的推拉镜头和暴力的"尖叫"像一道闪电，震惊了"慢燃"（slow-burning）的黑色电影。同时，它也显露出科恩兄弟运用一种经久不衰的固定套路的天赋，例如，出自埃德加·爱伦·坡（Edgar Allan Poe）的一种"大吉尼奥尔"（Grand Guignol）的恐怖剧设置，以及希区柯克（Alfred Hitchcock）的《冲破铁幕》（*Torn Curtain*，1966）中著名的拖延的谋杀场面。雷伊认为艾比杀死了她的丈夫马蒂，试图处理他的尸体时，却发现他没有完全死去。这是一个沉默的、极其滑稽的九分钟：雷伊试图活埋了不甘心的马蒂。广角镜头里，在泥土下扭动的身体其实是伊桑的。公路隐没于午夜，电子捕蝇器"如饥似渴地"噼啪作响，情节绝妙地扭曲，将每个角色都扔进他或她的事件版本（误导了只有观众能够完全掌握的事实）。可以说，每个人都毫不知情。

《血迷宫》在多个电影节上映（多维尔 [Deauville]、圣丹斯 [Sundance]、多伦多 [Toronto]）时，批评家对它巧妙地打破规则却不犯规、对黑色电影程式膜拜却不受其束缚的风格，非常感兴趣。在《纽约杂志》(*New York Magazine*) 上，大卫·丹比（David Denby）欣喜若狂于"这些年轻导演如此自信"。[2] 然而，《纽约客》(*The New Yorker*)

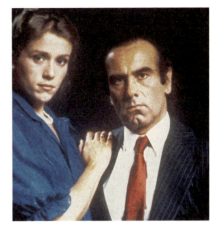

《血迷宫》中的弗朗西斯·麦克多蒙德与丹·哈达亚

的女元老宝琳·凯尔（Pauline Kael），率先将科恩兄弟评判为：一切都是姿态与影射，而非真材实料，"它自嘲，但是它没有自我可以嘲弄"[3]。

兄弟俩更关心找到一个发行人。另一个笨蛋被乔尔请来，这次是将作品卖给好莱坞。当他们介绍"科恩兄弟式"时，大公司被难住了。《血迷宫》看上去既不是艺术电影，也不是主流电影。他们该怎么卖它呢？最终接手《血迷宫》的，是总部设在华盛顿的一个小发行公司 Circle Films。公司总裁本·巴伦霍兹（Ben Barenholtz），自大卫·林奇（David Lynch）的《橡皮头》(*Eraserhead*, 1977) 之后，第一次对一部电影如此印象深刻，遂与科恩兄弟签了一份四部影片的合同。《血迷宫》在电影圈轰动一时，以至于斯皮尔伯格（Steven Spielberg）和休·海夫纳（Hugh Hefner，《花花公子》杂志创始人）都向科恩兄弟发出邀请，但他们拒绝了这些截然不同的诱惑。

[2]《纽约杂志》，1985年1月21日，第51页。
[3] 宝琳·凯尔：《当前电影："朴素的与简单的"》（"The Current Cinema: 'Plain and Simple'"），《纽约客》，1985年2月25日。

拖车瘪三

由于投资规模不大，《血迷宫》赚钱了，那些勇敢的明尼苏达投资人获得150%的回报。与此同时，科恩兄弟搬入纽约西23街一间不算宜人的新办公室。在那儿，他们一边津津有味地嚼着甜甜圈，在炉子上煮着咖啡，一边把想法转化为下一部电影。他们有一个清晰的动机，借用蒙提·派森（Monty Python）的职业座右铭就是：现在，要来点儿完全不一样的。在《血迷宫》的阴暗风格之后，他们决心来点儿更快的节奏和更亮的调子。事实上，这部作品被查克·琼斯（Chuck Jones）的卡通片《BB鸟和怀尔狼》（*Fast and Furry-ous*）的疯狂发明激发了灵感，逐渐发展成一个喜剧漩涡。他们的人物，贬义地说，将是个拖车瘪三。故事背景将设置在亚利桑那（Arizona）仙人掌点缀的沙漠高速公路上（进一步致意"大笨狼怀尔为了抓住烦人的小鸟而作的悲哀努力"）。核心情节极其怪诞，围绕一个婴儿展开。彼时两兄弟都还没当父亲，之所以被这个故事吸引，是源自一次海外的经历——与他们的处女秀同时发生的一场谋杀，于是伊桑赶紧把它放进电影里。[1]

[1] 乔什·莱文：《科恩兄弟》，ECW出版社，2000年，第44页。

事后来看,《抚养亚利桑那》(1987)在当时看上去不像一种背离,而更像一种显现。转向美国生活的另一个角落,确切来说,是利用一种乡村模式(一如我们将看到的,颇有争议地)外加搞砸的犯罪和闹剧的元素,已经是老调重弹了。经由一种粗浅的划分,科恩兄弟的电影被分成更彻底的黑色惊悚片和更阳光的神经喜剧(但是仍然源自黑色电影),类似于霍华德·霍克斯(Howard Hawks)摇摆不定的格调(他以在每一种类型内拍片,但都不失霍克斯风格而著称)。后一种科恩兄弟式的变异始于《抚养亚利桑那》,用一种亢奋喜剧的美学,创造一种家庭价值观的说教。

《抚养亚利桑那》的预算,4倍于《血迷宫》,从150万美元提升到600万美元。尽管对电影没有任何发言权,但Circle Films还是提供了最初的3万美元,然后转由20世纪福克斯公司提供余下的资金。时任20世纪福克斯公司执行副总裁的斯科特·鲁丁(Scott Rudin),同意了这笔交易。

很久以前在美国……

在凯文·科斯特纳（Kevin Costner）拒绝之后，科恩兄弟邀请尼古拉斯·凯奇扮演"嗨"（Hi）：一个积习难改的小偷，有着戴长筒袜面罩抢劫廉价商店的习惯。一头啄木鸟般乱糟糟的头发，乱糟糟的衬衫，笨拙的身体语言，忧郁的措辞，所有这些赋予"嗨"一种迷人的脆弱气质。但是凯奇喜欢探索方法派表演（Method acting），想即兴创作，结果发现自己受制于"科恩方法"。后来他将导演形容为"独裁者"。相反，兄弟俩为霍莉·亨特（Holly Hunter）写了"埃德"（Ed）这个角色，一个每次在"嗨"被捕后被指派去拍他的头像照片的执勤警察，埃德爱上了他。学生时代，霍莉·亨特曾与弗朗西斯·麦克多蒙德住在同一个公寓，从而成为很亲近的朋友（亨特也是《血迷宫》中科恩兄弟心中"艾比"一角的首选）。这位女演员喜欢这个创意：埃德是个天生的清规戒律者，却被行为不端的人所包围。约翰·古德曼（John Goodman）和威廉·弗西斯（William Forsythe）的粗笨体形，填满了这对怪诞的斯诺茨兄弟（Snoats brothers），他们越狱似乎只是为了越过法律界限，诱惑他们的老狱友"嗨"回来。对

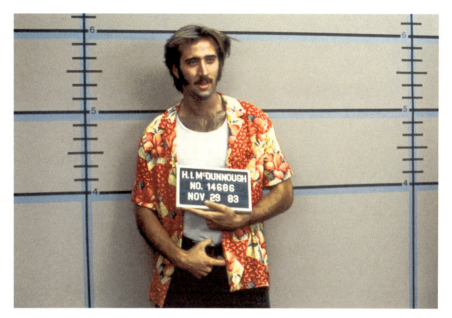

《抚养亚利桑那》中的尼古拉斯·凯奇

于内森·亚利桑那（Nathan Arizona）——一个喋喋不休的家具经销商，是"嗨"和埃德发现他们不能孕育自己的孩子时决定抚养的孩子的父亲——科恩兄弟找到了热情奔放的得克萨斯演员特雷·威尔逊（Trey Wilson）扮演他。对于重要的五胞胎婴儿，科恩兄弟在亚利桑那州的斯科茨代尔市（Scottsdale）进行了公开选角，看了400多个小孩，本着"当妈咪走时没有哭"的原则，选了15个。一个可怜的小孩因为正在学走路而被放弃。对于小内森——被偷走的那个小孩，他们找到了T. J. 库恩（T. J. Kuhn），可能是全亚利桑那最稳重、温顺的小孩。就科恩兄弟而言，库恩是完美的演员。弗朗西斯·麦克多蒙德饰演的小角色有很大的发挥空间——善交际的多特（Dot），"嗨"的老板的妻子，一群脾气暴躁的孩子的妈妈，也是不受欢迎的育儿忠告的消息来源。

尽管随意、无常，但是科恩世界有一种道德严肃性。所有犯罪，甚

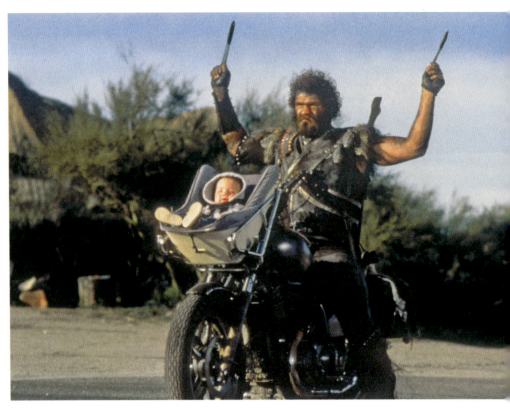

《抚养亚利桑那》中的兰德尔·特克斯·科布

至是那种本意良善的,都将失控般上升。一旦"嗨"偷了小内森,混乱就降临到"嗨"与埃德身上——荒诞情境将抵达一种既定的漫画式狂乱境地,追逐场面由横冲直撞的变焦与跟踪镜头建构。在此,科恩兄弟也混合了西部片元素:用汽车、摩托车,以及斯诺茨兄弟穿着的塞尔吉奥·莱昂内(Sergio Leone,意大利西部片宗师)风格的曳地风衣,重新想象了马匹追逐的场面。考虑到兄弟俩根深蒂固的美国中西部惰性,他们对人物的新设置,其实开启了描绘与他们自身完全相反的个性的序幕。《抚养亚利桑那》释放了一种神经过敏的感觉。亨特第一次拥抱小内森时迸发出的眼

泪，令人惊奇。这将是贯穿科恩兄弟电影生涯的一个主题：成年人（大部分男人），都是孩子气的。小孩子没有掉过一滴眼泪，而那些成人演员不只哭，还吼叫，哀号着他们的失意。这是一个从前的美国，那时人们在内心里更为年轻。

　　拿到《抚养亚利桑那》的剧本后，坦佩（Tempe）的一家报纸惊愕于它对当地人的刻画，一些批评家评价为"居高临下的"刻画。人物的夸张语言，基于一种地方口音和这样一种观念——他们，尤其是"嗨"，可能平日里看的就是超市杂志和《圣经》。画外音就是这种典型的"华丽"文风。充满民间智慧，有一种假装抒情的风格（比如"我的心绪越来越多地转向埃德，我就愈发感受到监禁的痛苦"）。伊桑将他们的方法辩护为"蓄意不准确"：这是一个精神上的亚利桑那，是对约翰·斯坦贝克（John Steinbeck）教区小说的模仿，是一个兼容了威廉·福克纳（William Faulkner）与弗兰纳瑞·奥康纳（Flannery O'Connor）的南部社区。影片

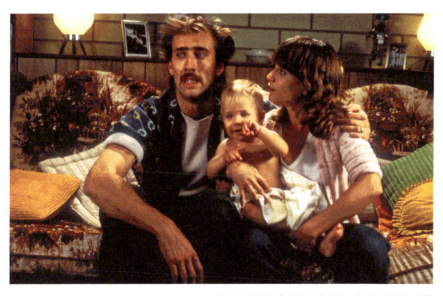

《抚养亚利桑那》中的尼古拉斯·凯奇与霍莉·亨特

展现的是所有那些美国小人物被误入歧途的梦。《启示录》(*Apocalypse*)中的孤独骑士(Lone Biker),一个由"嗨"与埃德的欺诈戏法变出来的地狱般的人物,名叫莱昂纳德·斯默(Leonard Small)——以《人鼠之间》(*Of Mice and Men*)里不幸的男孩雷尼·斯默(Lennie Small)命名。影片主旨是一个神经兮兮的民间故事,或是一个在精神错乱中上演的普莱斯顿·斯特奇斯(Preston Sturges)喜剧,一杯由来自霍华德·霍克斯的《育婴奇谈》(*Bringing Up Baby*,1938)、《邦妮和克莱德》(*Bonnie and Clyde*,1967)以及费里尼(Federico Fellini)的《罗马》(*Roma*,1972)的原料制成的冒着泡的鸡尾酒。孤独骑士骑着凹陷的哈雷戴维森(Harley Davidson)摩托车,击爆了在卵石上晒太阳的蜥蜴:他就像一个来自乔治·米勒(George Miller)的后启示录般(post-apocalyptic)的动作片《疯狂的麦克斯2:冲锋飞车队》(*Mad Max 2: The Road Warrior*,1982)中的信使。这个撒旦使者(兰德尔·特克斯·科布[Randall Tex Cobb]扮演)有着前拳击手的骇人体型,让人头疼。尤其是,科布操纵不了摩托车,经常滑出轨道,破坏场景。他还特别不听导演的话。宣传影片时,乔尔只字不提科布,暗示了他们不急着再找他演戏。

乐一通

　　《抚养亚利桑那》显而易见的特质，是不同寻常的摄影机运动。这绝非一种技术炫耀，而是科恩语法的一种延伸。有一种"对话"在起作用：玩笑和与之相对应的包袱——视觉韵脚（visual rhymes），就像科恩剧本一样被打磨的一种修辞。当一个咯咯笑的婴儿点头时，我们就会转换到他的视角，摄影机则以一种相同的速度快速上下。"嗨"用脚趾从婴儿床下拖出逃逸的五胞胎中的一个，而他的脚也被钻在车下的孤独骑士拖住。为了应付混乱的语言，故事板需要极其精准。事实上，科恩兄弟逐帧画出了影片，因此有效地控制了预算。他们与分镜头艺术家J.托德·安德森（J. Tod Anderson）形成了一种重要的创造性合作关系，从此，他参与了他们所有的电影。

　　被作曲家卡特·布尔维尔（Carter Burwell）无拘无束的音乐元素（班卓琴，唱诗班，口哨，真假声互换，外加贝多芬《第九交响乐》选段）推动着，《抚养亚利桑那》最令人难忘的是快进（fast-forward）的跟踪摄影。就这部电影的杂乱而言，斯坦尼康（Steadicam）过于平坦昂贵了，科恩兄

弟为雷米配备了从《鬼玩人》（1981）借来的手动跟踪镜头，并将其命名为"晃动尼康"（Shakicam）。这等于在摄影机上加了一个木板条，伸出两个抓手，当五胞胎的妈妈佛罗伦萨·亚利桑那（Florence Arizona）发现她的一个孩子不见了时，摄影机便冲下街道，越过车窗，爬上梯子，停在她尖叫的嘴的大特写上。在这样的狂躁情绪中，某种低沉的政治讽刺有时被错过了。

科恩电影不轻易暗示政治背景。政治背景存在于一个与真实事件平行的世界里，在那里，历史只能被微弱地听到。种族与宗教对于科恩兄弟有着更重要的影响，决定了他们如何在社会或文化上定位他们的人物（比如犹太人是自尊的知识分子，南方乡巴佬是斗争者）。最显著的是，科恩兄弟对资本主义提出了异议：金钱以及那些滥用它的人（比如亚利桑那夫妇），被视为愚蠢或糟糕的。那些追逐美国梦的人，将搬起石头砸自己的脚。那是1980年代，里根派的进步论听起来"酸酸的"。比如《血迷宫》里的劳伦·维瑟嘲讽道：即使你是年度人物，也"总有误入歧途的时候"。再比如《抚养亚利桑那》里，那些不像是真的居民的人被里根经济政策（Reaganomics）的最低阶层迷住了。"嗨"顺手牵羊的癖好，是与消费主义故意作对的一种形式；在内森·亚利桑那的每一次艰难售卖中，科恩兄弟攻击了美国人用道德包装广告口号的方式。讽刺的是，《抚养亚利桑那》获得了巨大成功，在美国斩获2200万票房。好莱坞——里根（Reagan）的前雇主，对这对古怪的兄弟更加好奇了。

一部"肮脏小镇"的电影

玩了类型传统之后,科恩兄弟渴望将自己完全沉浸在一个虚构世界里。他们试图从内部探索一种类型。鉴于偏好犯罪故事,从那些珍藏的书和电影里,他们偶然发现了可以作为背景环境的黑帮片。有着1930年代华纳兄弟公司出品的惊悚片的气质,影片故事设置在阿尔·卡彭(Al Capone)和他的密友所控制的禁酒年代的美国,他们通过一种颠倒的道德准则统治着城市。但是严格说来,这在真实历史中没有直接参照物——科恩兄弟甚至不想给他们的城市取个名字。正如《米勒的十字路口》(1990)简洁的字幕卡告知我们的,电影发生在"一个1920年代末的美国西部城市"。科恩兄弟将建立一个细致入微但并非特定的"电影空间"。乔尔喜欢称之为他们的"肮脏小镇的电影"。

带着"科恩兄弟"式的离经叛道,电影的复杂情节不是由詹姆斯·卡格尼(James Cagney)电影的吉兆所驱动,而是直接由达希尔·哈米特小说的存在主义式反英雄所驱动。为求准确,他们调动了《玻璃钥匙》(*The Glass Key*,1931)和《血腥的收获》(1929)的全部情节模式——质疑者

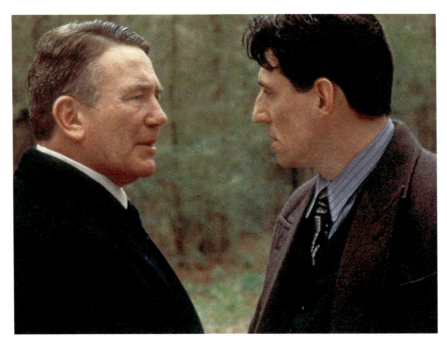

《米勒的十字路口》中的阿尔伯特·芬尼（扮演里奥）与加布里埃尔·伯恩（Gabriel Byrne，扮演汤姆）

也许会说是盗用。《米勒的十字路口》最大的趣味性在于：占主导地位的既不是哈米特的黑色电影，也不是警匪片。因为需要充足的1100万美元预算作保障，因而科恩兄弟需要片厂的支持，不过《抚养亚利桑那》的成功有利于他们赢得20世纪福克斯公司的投资。Circle Films 保持了联合制片的地位，本·巴伦霍兹作为经纪人与片厂谈判。坦率地讲，这是一种令人困惑的双线叙事：黑帮老大里奥·奥班农（Leo O'Bannon）发现他最好的朋友兼助手汤姆·里根（Tom Reagan）与他的女人维娜·伯恩勃姆（Verna Bernbaum）有奸情，此时正值他的竞争对手强尼·卡斯帕（Johnny Caspar）接管了这个城市。维娜真的爱汤姆，但是又想让里奥保护她的弟弟伯尼（Bernie，他出卖了卡斯帕操纵的舞弊拳击赛），而汤姆最终保护了里奥。

在转变中迷失

直到现在，相对而言，写剧本不费劲。科恩兄弟的创作过程很简单：在他们纽约的办公室里，当乔尔踱着步或无精打采地坐在沙发里时，伊桑在他们的史密斯–科罗纳（Smith Corona）电动打字机上打字。他们对每一个新冒出来的形象或措辞加以实验，看能不能让他们笑，雏形就此形成。由是，他们了解了他们人物的世界，感知他们，沿着他们的路走到终点。然而，《米勒的十字路口》走到半路，兄弟俩卡住了，后来用了痛苦的8个月才完成。他们坚称，用"写作障碍"这个术语来形容可能有点儿过，但是情节进退维谷地纠缠在一起。他们决定转换一下环境，逃到朋友威廉·普雷斯顿·罗伯逊（William Preston Robertson）的洛杉矶公寓里，无所事事，吃着甜甜圈，看着电视里的益智问答游戏节目《风险!》（*Jeopardy!*）。总之，举步不前。为了呼吸新鲜空气，他们又出去看戴安·基顿（Diane Keaton）主演的《婴儿炸弹》（*Baby Boom*，1987），这是当时效仿《抚养亚利桑那》的婴儿主题的众多无聊喜剧中的一部。这部电影激发了他们写作一部沙漠喜剧的灵感？还是仅仅让他们确信创作不要太严肃？无论是什

《米勒的十字路口》中的约翰·特托罗

么,总之奏效了。他们飞回纽约,三个星期写出《巴顿·芬克》(*Barton Fink*)初稿:一个神经紧张的犹太编剧在为好莱坞片厂写剧本时遭遇写作障碍的故事。当他们的脑子被掏空时,《米勒的十字路口》也问世,耐心的 20 世纪福克斯公司同意开拍。

他们为特雷·威尔逊写了以色列老板里奥的角色,但是就在排练即将开始之前,40 岁的威尔逊死于脑动脉瘤。幸运的是,经验丰富的英国演员阿尔伯特·芬尼同意出演。尽管比威尔逊老十岁,剧本也没改一个字,但是芬尼的表演为影片的动态发展带来一种有趣的变化。在芬尼那里,里奥多了一些感伤。经由《米勒的十字路口》,科恩兄弟第一次启用了约翰·特托罗(John Turturro,扮演伯尼)。虽然是意裔美国人,但是特托罗有一个

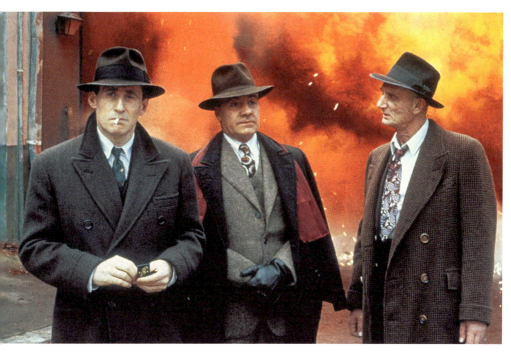

《米勒的十字路口》中的加布里埃尔·伯恩、托尼·西里科（Tony Sirico）、哈里·布金（Harry Bugin）

可塑的外表，很容易被当作伯尼这个险恶的犹太人。他在影片最令人难忘的一幕中给出了极具感染力的表演，就是加布里埃尔·伯恩扮演的汤姆押着他一起去米勒的十字路口并朝他头上开枪时，他贬低自己，乞求汤姆饶他一命，这个男人沦为一个可怜的乞丐，恳求着他的捕获者："问问你的良心吧。"

这部电影可能是一种由业已存在的形式、一个错综复杂的谜团所建构，但是多亏黑色喜剧的表演，它生动起来，尤其是乔·鲍里托（Jon Polito）扮演的夸夸其谈的"意大利汉子"卡斯帕，一个十足的"科恩兄弟式"的恶棍，错把说话当思考。

一个完美的骗子

为了使影片具有华丽的外观，索南菲尔德说服科恩兄弟使用长镜头来覆盖丰满的广角景观。摄影机向前滑行，享受着精密复杂的镜头设计。兄弟俩放弃以旧金山（San Francisco）作为人造的年代环境，而选在新奥尔良（New Orleans）拍摄，这座城市对于中产阶级化（gentrification）的抗拒，使得那里留下许多自 1920 年代起就没有变过的街区。这可能是一种原型背景，但它自身未曾意识到。在扣人心弦的现实主义与对一个穿着大衣、以一种荒诞又可信的犯罪隐语来花言巧语地行骗的骗子的漫画式想象之间，这部电影取得了很好的平衡。它几乎身不由己地宣告了一个完美的骗子。

导演将《抚养亚利桑那》狂躁的固定套路提升为《米勒的十字路口》中精心编排的暴力舞蹈，这在里奥面对两个刺客反败为胜时最为生动。这一场令人难忘的枪战，标志着黑帮片被引向黑色电影中存在主义式反英雄的孤独之旅。汤姆脱离了他的时代，乔装成阿兰·德龙（Alain Delon）"独行杀手"（Le Samouraï）式的形象、《长眠不醒》（*The Big Sleep*，1946）或《马耳他之鹰》（*The Maltese Falcon*，1941）中说话迷人的亨弗莱·鲍嘉

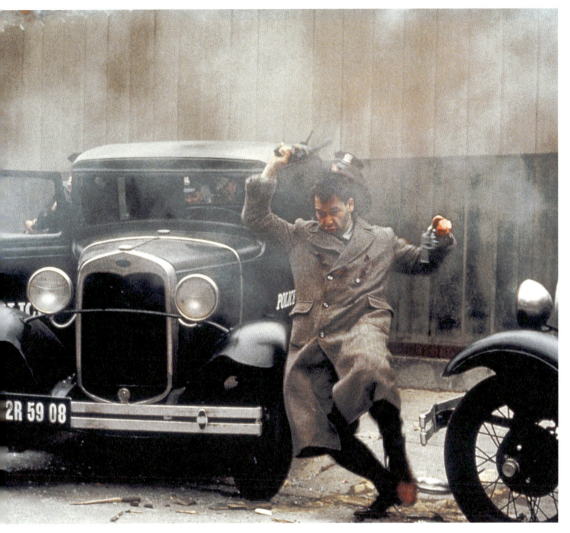

《米勒的十字路口》中的山姆·雷米

（Humphrey Bogart）式偶像。雷蒙德·钱德勒（Raymond Chandler）的影响进入他们的作品之中：错综复杂的情节，以及增加了电影神韵的晦涩难懂。

尽管是一个由套路和程式建构而成的"新玩意儿"，但是《米勒的十字路口》逃离了自身的陷阱；科恩风格近乎一种自封的古典主义。汤姆小口啜着口感丰富、有着甜蜜光泽的威士忌（根据哈米特的理论，喝酒让人思考）。丹尼斯·盖斯纳（Dennis Gassner）的布景设计与摄影非常匹配：

奢华的镶木与皮革的场景造型，永远清扫干净的房间，一如《公民凯恩》（*Citizen Kane*）里的一样。除了里奥俱乐部中女人的闺房以及维娜的公寓，《米勒的十字路口》里全部是大男人的空间。汤姆的房间，物件稀少但是精细，就像他大脑的外化：滑动门背后藏着内室，电话线像是焦虑泛起的波纹。越过开场字幕，我们看到帽子随着秋天的落叶一起飘荡。后来我们知道，这是汤姆的梦，在影片的大部分时间里他都在追他的软呢帽。扮演汤姆的伯恩拼命想要从中抓取影片主题的意义，然而导演却耸耸肩——它只是一个帽子。这个帽子，真的是一个空无的象征吗？一个关于象征本身的玩笑？或者象征着汤姆所追寻的难以捉摸的不可知的珍贵之物？在完美的最后一幕中，汤姆失去了一切，除了他的帽子，他把它拉低到眼睛上。没有答案。正如他对里奥说："你知道你为什么做这些事？"

《米勒的十字路口》公映时惨败，它迷失于1990年代早期复兴的黑帮片之中，而十分讽刺的是：这种类型片本应确保成功的。结果证明了，你不能信任确定之事。马丁·斯科塞斯的《好家伙》（*Goodfellas*，1990）、弗朗西斯·福特·科波拉（Francis Ford Coppola）的《教父3》（*The Godfather: Part III*，1990），以及稍后的巴里·莱文森（Barry Levinson）的《豪情四海》（*Bugsy*，1991）太占优势，科恩兄弟不过是加入了一场复兴。尽管有积极的评价和纽约电影节开幕影片的荣誉，但还是没有观众。这是科恩兄弟第一次尝到失败的滋味。但是时间会赋予他们这部异常伤感的电影以一席之地。影迷赞誉它是科恩兄弟最完整大气的作品。

汤普森的吉特巴舞

在他们的多维度情节里,科恩兄弟对于奇异时刻有一种天赋。这是雪花玻璃球般的科恩电影的完美缩影——他们工艺的缩影,将程式化的东西重组为有意义的新形式。以《米勒的十字路口》里"汤普森的吉特巴舞"(The Thompson Jitterbug)为例,经典的黑帮火拼被转化成典型的科恩动作场面。兄弟俩为这个场面——在风帽被冲锋枪一阵扫射,像个提线木偶跳舞之后——起了个绰号。我们看到片中人物的汤普森(Thompson)冲锋枪枪口的火花,像疯狂的摩天轮一般绕着屋子旋转,在其自己的脚尖炸开。但是在科恩兄弟为它穿上黑色喜剧、性格探索与音乐叙事的外衣之前,这仅仅是传统枪战场景的一个横切面。这一幕,始于留声机唱针低低压在一首令人心醉神迷的挽歌《丹尼男孩》(Danny Boy)时,这首歌由爱尔兰男高音歌唱家弗兰克·帕特森(Frank Patterson)特别为影片重新录制,悲伤神秘的歌词赋予它一种恶作剧式的反讽。一如1990年伊桑向《首映》(Premiere)杂志所解释的:"未必是设计得很有趣,是这个场景本来就有趣。"这个场景也很重要,不管他们的计划多么浮夸,但是这个动作场面并没有打破《米勒的十字路口》沉着冷静的黑帮美学。

这段吉特巴舞,预示了意大利黑帮老大强尼·卡斯帕(乔·鲍里托扮演)的目的,清晰道出他接管城市的野心——派杀手到爱尔兰黑

帮老大里奥（阿尔伯特·芬尼扮演）家里干掉他。一直以来，里奥都以长者风范示人，却因对维娜的迷恋遭受意外打击。这个场景是里奥有着成为老大的本领的一个戏剧性的例证。"这是重点"，伊桑饶有兴趣地强调："流一点点血。"

一旦音乐的旋律噼啪作响活跃起来，一个推拉镜头就掠过里奥保镖的身体，进入里奥的房间。摄影机的运动是流畅的，与《抚养亚利桑那》的"晃动尼康"运动相比，极尽复杂。顺便提一下，我们注意到保镖的烟点燃了一张报纸。真实的房屋坐落在新奥尔良的法兰西广场上，是里奥财富与地位的象征。在地板上升起的烟雾引起里奥的注意之前，镜头切到里奥捻灭雪茄（一个"烟"的视觉押韵）。里奥与爬上楼梯的两个杀手的镜头切换，他们完美一致的步调，都为一个"舞蹈"概念埋下伏笔。

当杀手射穿门时，我们看到里奥抓起一把左轮手枪，迅速爬到床下。杀手开始用枪扫射房间，我们转入里奥在床下的视点——一个必须将布景升高三英尺的角度。这是科恩风格的特征，他们认为动作的动态应该具有

《米勒的十字路口》中的阿尔伯特·芬尼

一种严肃的精确性，就像他们做其他事一样，要找到一种机智与原创性。接下来是一个技艺高超的镜头，里奥击中了一个杀手的脚踝，让他暴跌在地，又在他头上精准地补了一枪。

空气中飘浮的白羽毛的意象，是科恩兄弟熟谙因果关系的典范。尽管影片是现实主义的，但飞起来的金属与枕头羽毛的超现实效果，强化了我们置身于一种类型"内部"的感觉。整个段落就像轶闻或笑话一样匀称。尤其是当它结束时，镜头切至兰尼·弗莱厄蒂（Lanny Flaherty）扮演的特里（Terry，里奥的一个助手），结了里奥以前夜生活娱乐欠下的账单。难道我们自始至终都身处他的事件的某种版本之中？

随着其中一个杀手倒下，里奥迅速爬出来，抓起他的汤普森冲锋枪，从开着的窗户跳下去。另一个杀手此刻被窗户"陷害"（身影映在窗上），里奥将枪口对准他。射在他身上的密集子弹，连同反弹到他身上的属于他自己的汤普森冲锋枪，让他跳起舞来。这个段落结束于里奥扫射逃离的车，车后来撞上树，爆炸了，火光冲天，一如背景中燃烧的房子。同时，《丹尼男孩》之歌达到悲伤的顶点，情绪与致命的死亡相互碰撞。在一部有着连珠炮般的对白与节奏的电影中，直到现在我们才意识到，除了歌词之外，对人物只字未提。

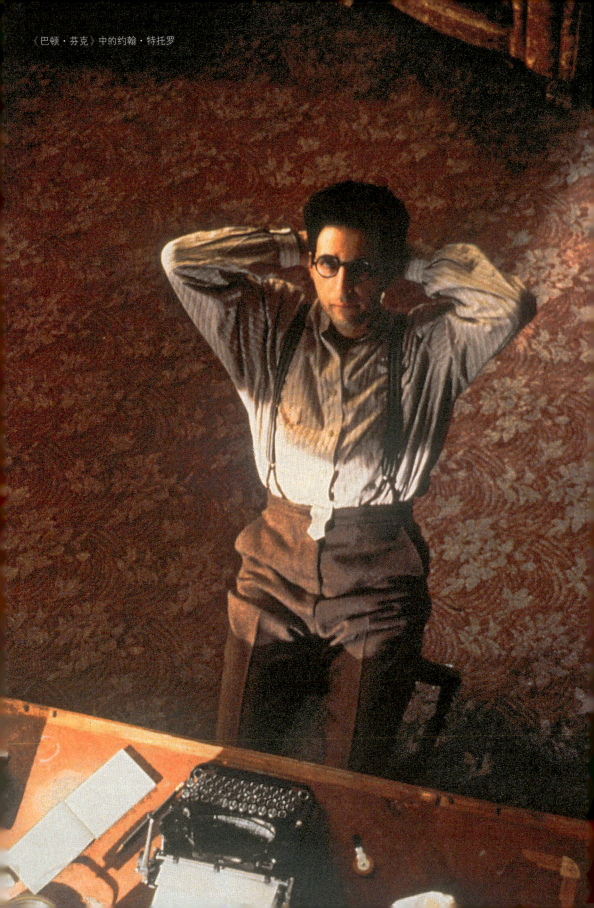

《巴顿·芬克》中的约翰·特托罗

第二章

好莱坞阴影：

从《巴顿·芬克》

到《影子大亨》

加利福尼亚旅馆

在《米勒的十字路口》公映之前,科恩兄弟的下一部电影投入制作。这种项目重叠的节奏,是他们早期电影生涯的一个鲜明特征——既标志着他们充满自信的创造力,也标志着他们对前一部电影票房失败的"辩护"。不像他们的同侪,科恩兄弟对越来越大的"火车场景"未必感兴趣,认为只要满足手头的叙事需要就好。他们的有些电影成本高,有些电影成本低。现在,再次回到20世纪福克斯与Circle Films联合制片的模式(他们与本·巴伦霍兹所签合约上的最后一部电影),规则不变:赞助者可以驳回剧本,但是科恩兄弟保留最终剪辑权。对于900万美元的投资,没人会冒冷汗。

《巴顿·芬克》(1991)有着令人费解的故事,由科恩兄弟在三星期内一气呵成:关于一个著名的剧作家,也是一名普通人的捍卫者,被写作"拳击电影"剧本弄得不知所措。通常,科恩兄弟会在初稿上花四个月的时间。但这次,他们真的是从一开始就知道往哪儿去。《巴顿·芬克》的中途,事态将发生重大"转折"。不过,不像《米勒的十字路口》那样平滑

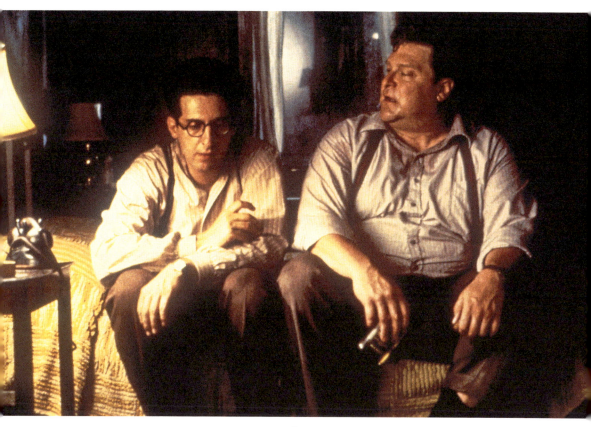

《巴顿·芬克》中的约翰·特托罗与约翰·古德曼

地过渡到黑色电影,《巴顿·芬克》令人震惊地进入了恐怖电影的行列。《巴顿·芬克》与《严肃的男人》一起,成为科恩兄弟最模棱两可又最刺激的电影。在黑色喜剧与心理惊悚片之间漂移,这部附庸风雅的魔片可能是他们被分析得最多的作品,尽管科恩兄弟恳求我们不要分析,因为他们就是要把它设计成难以破译的。注意伊桑的滑稽解释,这部电影应该仅仅被看作是"一部乏味喜剧。慢节奏的。一般说来,有些令人迷惑"[1]。

[1] 乔什·莱文:《科恩兄弟》,ECW 出版社,2000 年,第 86 页。

然而，《巴顿·芬克》的确遵循了一种类型或亚类型——好莱坞讽刺剧：这是一部关于电影制作的电影。事实上，它是一部关于"写作"（writing）电影的电影，有着变态的"科恩兄弟式"逻辑——由"写作障碍"（反映出他们完成《米勒的十字路口》的困难）推动情节。沿袭了科恩所执着的一系列惯例：艺术与娱乐之间的冲突，犹太人的处境，堕入地狱的异象，怪异的发型，隔壁精神变态的保险推销员（可能是崩溃内心的化身）。按照他们特立独行的精神，伟大的喜剧是由这类事物造就的。这部电影最初基于奥托·弗里德里希（Otto Friedrich）的书《城市之网：1940 年代的好莱坞肖像》（*City of Nets: A Portrait of Hollywood in the 1940's*，加州大学出版社，1997），一个对洛杉矶的德国侨民的经历所做的极具说服力的研究。其中

《巴顿·芬克》中的约翰·特托罗

也有科恩兄弟关于好莱坞片厂体制的早期观点的一种提炼：得意扬扬的权力与平庸，但是被重置到美国加入二战之前的1941年间，那是《公民凯恩》《马耳他之鹰》，以及普莱斯顿·斯特奇斯的《苏利文游记》(Sullivan's Travels)的岁月。

谈不上是美国的一个独特地区——影片设置在洛杉矶，尽管是心灵上的洛杉矶，一位名叫巴顿·芬克的戏剧作家转型为电影编剧（约翰·特托罗扮演）出现了写作障碍，唯一的慰藉来自一个有着黑暗秘密的热情推销员（约翰·古德曼扮演）。科恩兄弟想象着在这个庞大破败的旅馆里，特托罗与古德曼穿着内衣并肩坐在床上。古德曼这个热情洋溢又敏感的演员，与他400多磅的大块头不相符，为电影带来了活力和友善，但是在他和蔼可亲的外表之下总是潜伏着一种危险。对于特托罗扮演的这个焦虑、不能自拔、被灵感所困、鼹鼠般的巴顿来说，再没有什么比这个野蛮的男人更不协调的了。考虑到我们正在讨论的是一对亲密工作的兄弟，一个高而瘦长，一个矮而结实，这出双人戏里难道没有一种变形的自画像？男性情谊以及与之相应的不和睦的男性宗派（骗子、黑帮、商人、囚犯、律师、牛仔、保龄球手），在科恩兄弟的"主机"中被深度编码。

巴顿·芬克的感觉

《巴顿·芬克》始于一个刚刚获得巨大成功的剧作家,厚厚的镜片、尴尬的姿态,以及一头不可遏制地向上生长的鬈曲卷发,显然表明这是一个犹太知识分子。他写作的戏剧的名字叫《荒芜的唱诗班废墟》(*Bare Ruined Choirs*,引自莎士比亚十四行诗第73首)——癫狂地混合了演说个人梦想普通人与巴顿自命不凡的艺术主张的早期索引(an early index)。这部戏剧的成功,使他从曼哈顿迅速走红,而为普通人创办剧院的梦想也成了普通人抗争的武器。自我中心的巴顿,坚持艺术纯粹的观念,即便不是魔窟般的厄尔旅馆,他也会把自己随便安顿在远离好莱坞片厂的某个地方。白天里为数不多的一次远足,使巴顿遇到约翰·马奥尼(John Mahoney)扮演的梅休(W. P. Mayhew),一个差不多废了的酒鬼编剧(吓人的呕吐)。除了名字不同之外,这个人实际上就是威廉·福克纳(William Faulkner)——另一个毁在好莱坞的大作家。梅休的惊人秘密是:当他几乎

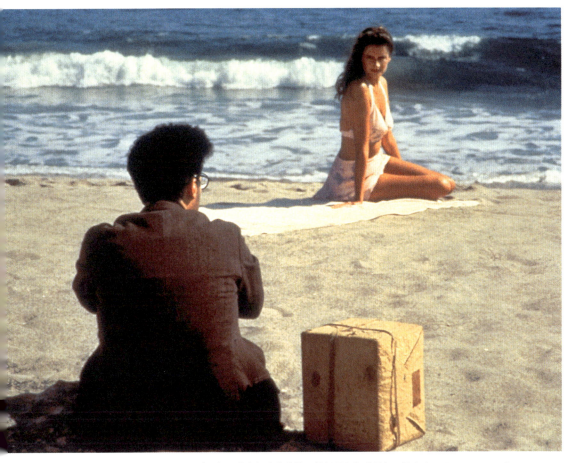

《巴顿·芬克》中的约翰·特托罗与伊莎贝尔·汤森（Isabelle Townsend）

站不起来时，他那位长期遭受折磨的优雅的助手奥德丽（Audrey，朱迪·戴维斯[Judy Davis]扮演）替他代笔。她会成为我们有名无实的男主角的"影子写手"吗？

巴顿与他的时代脱节。穿着十年前流行的耸肩粗花呢套装，住在一个闹鬼的旅馆。如同《米勒的十字路口》把汤姆变成了一个鲍嘉式人物，巴顿从一个特定现实滑进一个神话空间。科恩兄弟的世界，通过虚构的窥视

镜而非历史来折射。在那些被指责为反讽式冷漠甚至后现代主义罪恶的地方，情感被镌刻在科恩的聪慧里。但是为了掩盖真相，科恩兄弟采用了他们选定的类型的结构，并把它们扭曲成一种意想不到的形式。美国是这样一个社会——虚构模糊了现实。当然，他们也声称追求一种快速迸发的笑声。迈克尔·勒纳（Michael Lerner）扮演的咆哮又愚蠢的影业老板杰克·利普尼克（Jack Lipnick），是这部电影的喜剧慰藉：可谓对好莱坞电影巨头的令人捧腹的讽刺。杰克是另一个旧好莱坞的老套犹太人，想让年轻天才屈服于他的意志。"我们只对一件事感兴趣"，他问："你能讲一个故事吗？"巴顿受命为真实生活中由拳击手变成演员的华莱士·比里（Wallace Beery）写一部拳击电影。对于导演而言，拳击、格斗概括了与巴顿式知识分子的胡言乱语相反的一种愚蠢的大众主义。在隐喻的意义上，巴顿将与自己的灵魂"格斗"。但是《巴顿·芬克》的核心，是对艺术自命不凡的一种不屑。当巴顿呈现出一些细致的科恩原型（古怪的犹太人形象，乱蓬蓬的头发，好莱坞片厂老板的大办公桌是个令人不自在的地方）时，他们便挥手让他离开。艺术？别说傻话了。即便如此，这部电影仍然不可避免地沉迷在寻找真实性的主题上。

壁纸电影

《巴顿·芬克》的惊人视觉，尤其是厄尔旅馆无度的昏暗，将与恐怖片的湿冷质感"共谋"，一如科恩兄弟所热爱的黑色电影一样。不同于《血迷宫》中借自山姆·雷米的摄影机的滑稽而亢奋的运动，《巴顿·芬克》让人想起罗曼·波兰斯基（Roman Polanski）和斯坦利·库布里克的严苛，《怪房客》（*Le locataire*，1976）、《荒岛惊魂》（*Cul-de-sac*，1966）、《冷血惊魂》（*Repulsion*，1965）的影子赫然耸立在厄尔旅馆之上，长长的幽灵般的走廊也是向《闪灵》（*The Shining*，1980）中的山顶旅馆（另一个写作障碍的"支点"）致敬。像山顶旅馆一样，厄尔旅馆可能是通向地狱的大门。数字"6"被说了三次，巴顿进电梯按铃时，史蒂夫·布西密（Steve Buscemi）扮演的侍者切特（Chet）在活动天窗后出现。打印在旅馆信笺上的邀请函，"待上一天或一生"——这个暧昧的句子，是科恩兄弟拍《血迷宫》时在一家环境恶劣的得克萨斯旅馆信封上看到的。《巴顿·芬克》在波兰斯基担任评委会主席的戛纳电影节首映时，没有被忽视。这部遭受折磨的电影，将被慷慨地赐予金棕榈大奖（即最佳影片）、最佳

乔尔·科恩与约翰·特托罗在《巴顿·芬克》片场

导演（乔尔·科恩）与最佳男演员（约翰·特托罗）三项大奖。

随着巴里·索南菲尔德离开去执导《亚当斯一家》，科恩兄弟转投英国摄影师罗杰·迪金斯（Roger Deakins），由他去完成那些阴暗潮湿的画面。兄弟俩对迪金斯在迈克·菲吉斯（Mike Figgis）执导的《狂暴星期一》（Stormy Monday，1988）中的摄影印象深刻。迪金斯快速学会了破译兄弟俩格言式的指令和手风琴式的笑，从那时起，他就胜任了他们视觉上的"异国情调"。迪金斯假定了这样一种观念：巴顿的房间，是一个受挫的作家内心境况的一种外化。事实上，影片的整体氛围反映了他的精神状况——像墙纸一样剥落。嗡嗡叫的蚊子，是他的良心发出的刺耳抱怨。推销员查理·梅多斯（Charlie Meadows）是他的"普通人"的恐怖化身。"我让你看看精神生活"，查理咆哮着，暴露出连环杀手卡尔·"疯子"·蒙特

（Karl "Madman" Mundt，特别是其德国血统）的面目；他沿着走廊重重踱步，一路留下火与诅咒（这座建筑也反映了查理的精神状态——那他就是巴顿）。它再次暗示了令科恩兄弟感到厌恶之事：巴顿所受的折磨是犹太人所受迫害的一个寓言，他自己的大屠杀。这一次有更好的理由：来抓查理的两个美国少数族裔警察是意大利人和德国人，这样的设置岂是随意为之？

虽然声称他们唯一的目的就是给观众带来娱乐，但是科恩兄弟并没有幻想这部电影是高度商业化的。节奏太慢，太模棱两可，不适合多厅影院，只能在艺术院线巡回放映。尽管斩获了金棕榈大奖，但是在美国仅收获了600万美元票房（海外收益亦如是）。如果它是娱乐片，那么它就是挑衅性的，而科恩兄弟日益增长的忠实粉丝对此照单全收。但是像巴顿一样，乔尔和伊桑也找不到这个"普通人"。

一个后现代玩笑

"《影子大亨》其实是对它所借用的类型的一种评论"[1],乔尔承认,自己曾设想过公众对于《影子大亨》(The Hudsucker Proxy,1994)可能抱有一种更为冷淡的反应。这是给旧好莱坞的一曲情歌,同时也是科恩兄弟最顽皮造作的一部电影。技巧就是它的意义,也是对他们被贴上"后现代主义者"标签的一个后现代玩笑。没有哪一部电影,将他们全部的天赋展示到如此炫目的程度;没有哪一部电影,让观众如此保持距离。"科恩式矛盾"(Coenesque contradictions)蔚然成风,尤其是他们想在《巴顿·芬克》之后制作一部取悦观众的电影。自1984年起,他们就把这个创意记在心里。当时兄弟俩联合山姆·雷米一起写了一个剧本,刻画了一个一窍不通的乡下男孩,以可疑的速度平步青云,升至大公司的高层。这是一个根植于即将步入1959年的闪着奇幻与童话之光的纽约的故事。它的野心耗资巨大,需要多种特效和巨大的装饰艺术布景来创造这个大

[1] 罗纳德·伯根:《科恩兄弟》,猎户星出版公司,2000年,第15页。

企业的宏伟大厦。他们反资本主义的主题从未被如此放大。在他们电影生涯的那个阶段,《影子大亨》完全超越了他们。但是在《巴顿·芬克》之后,他们想知道,他们能否筹集到2500万美元,为他们第一部更多地被电影传统而非文学传统激发灵感的电影注入生命力。科恩兄弟想要实现的,不是他们的犯罪小说家的"三位一体"(詹姆斯·M.凯恩、雷蒙德·钱德勒、达希尔·哈米特),而是他们的导演英雄"三巨头"的综合体:弗兰克·卡普拉、霍华德·霍克斯、普莱斯顿·斯特奇斯。

巴顿·芬克的神秘源泉

科恩兄弟声称，戴眼镜的纽约剧作家转型为电影编剧的巴顿·芬克，与真实的纽约剧作家转型为电影编剧的克利福德·奥德茨（Clifford Odets，美国剧作家）之间的相似性只是顺便涉及，且一如既往地小心谨慎。在约翰·特托罗看来，奥德茨是巴顿这个人物最重要的灵感源泉，这位演员深入钻研了奥德茨不同版本的传记和他的私人日记，来获取巴顿·芬克背后的这个男人的完整形象。首先，外形上的相似是大家都看得到的，而且你能清晰地听到芬克引用奥德茨话语的反讽式夸张语调："整个少年和青年时代，我都在思考'高贵'这个词究竟意味着什么。"

克利福德·奥德茨 1906 年出生于费城（Philadelphia）的俄裔犹太人移民家庭，是团体剧场（Group Theater）的创始人之一（与伊利亚·卡赞［Elia Kazan］一起）。这个剧团倡导斯坦尼斯拉夫斯基（Stanislavski）的现实主义表演方法，表现更真实、更具政治性的左翼议题，严厉批评占主导地位的资本主义体制。换句话说，就像巴顿·芬克所表述的，这是一个为（for）普通人和属于（of）普通人的剧院，当然，它的戏其实只是排给知识分子看的。奥德茨最著名的戏剧听起来甚至就像科恩式的笑话：《等待老左》（*Waiting for Lefty*，出租车司机计划举行一场罢工，在剧中，观众变成了集会的一部分），

以及 1935 年使他成为超级明星的作品《醒来，歌唱！》(*Awake and Sing!*，跟踪 1930 年代一个赤贫的布朗克斯［Bronx］家庭）。在电影开篇，我们听到了巴顿·芬克的《荒芜的唱诗班废墟》，他嘲讽地模仿着奥德茨风格的宣言式的华丽辞藻："但我们是唱诗班的一分子，我们，是的，还有你，莫里（Maury），还有你，戴夫叔叔（Uncle Dave）！"

然而，奥德茨转向好莱坞，为大片厂写作，这将大大削弱他作为一个"为普通人写作"的艺术家的想象力。他将因从未发挥出他的艺术家潜力而遭到严厉批评，并且总是声称他想返回纽约——但是从来没有。这让人有点怀疑他其实很享受他的好莱坞之旅，从头到尾有女人相伴（包括两次婚姻），并获得上流社会的声望。1940 年代，他写了第一个剧本《生活多美好》(*It's a Wonderful Life*)，与另一个移民好莱坞的天才让·雷诺阿（Jean Renoir）成了好朋友。但是二战后随着麦卡锡的阴影浮现，非美活动委员会（The House Committee on Un-American Activities）调查了奥德茨。他否认与共产主义者有关系，因此逃脱了黑名单，未被公开点名，但是公众看不起他作为"友好证人"作证，他始终未能从这一事件中完全恢复。卡赞感到他的声音"哽咽"，但是在最受科恩兄弟喜欢的他为《成功的滋味》(*Sweet Smell of Success*, 1951) 写作的剧本里，有着幻灭的主题。奥德茨将中止他的创造力低下但赚钱多的低潮生涯，为电视写作。他最后一部戏——《开花的桃树》(*The Flowering Peach*, 1955)，在百老汇演出失败。1963 年，奥德茨死于癌症，享年 57 岁。

《巴顿·芬克》中的约翰·特托罗

一线曙光

即便已经是科恩兄弟的第五部电影,但是筹集相当于以往作品的双倍预算的资金,仍然很难。《巴顿·芬克》对于他们作为艺术家的声名是个不可思议的成就,但是对于他们的商业事宜毫无帮助。然而,当他们的代理人吉姆·博库斯(Jim Berkus)建议他们把剧本给乔尔·西尔弗(Joel Silver)——一位主流好莱坞娱乐电影制片人(《虎胆龙威》[*Die Hard*]、《轰天炮》[*Lethal Weapon*]、《铁血战士》[*Predator*])过目,他们爆笑不止。西尔弗认为,如果有超过12个人看到这个剧本,可能会更好,并继续说服华纳兄弟这将是一个获得口碑与票房的好机会。意识到片厂可能收回投资的科恩兄弟,第一次接受了选角须经他们新雇主批准的事实。

所有人都同意蒂姆·罗宾斯(Tim Robbins)是诺维尔·巴恩斯(Norville Barnes)的完美人选,这个愚蠢的主人公,如同从卡普拉的吉米·斯图尔特(Jimmy Stewart)模子里走出来,有着宽广的胸怀和乡下男孩的纯真,但是不可救药地笨。影片有着复杂的情节:赫德萨克工业(Hudsucker Industries)的狡诈董事会为了让股票下跌,他们好便宜买进,就安插了

这个笨蛋担任他们的董事长。讽刺的是，当巴恩斯发明了呼啦圈时，命运来干预了。在罗伯特·奥特曼（Robert Altman）辛辣的好莱坞讽刺剧《大玩家》（The Player，1992）之后，蒂姆·罗宾斯达到了其表演生涯的顶峰，科恩兄弟欣赏他将人物呈现出一种未必蠢笨、只是无所长的样子。诺维尔·巴恩斯这个人物，患有常见的"科恩病"：拒绝倾听。他活在泡影里——他自己的电影里。现实"拒绝"了他。他是个替代品，一个必要的傻瓜，这部电影的大企业里一个至关重要的螺丝钉。他是一种类型人物，而非某个人物，尽管被赋予罗宾斯热情洋溢又勇敢的滑稽闹剧式的表演，但人们还是很难爱上他。

詹妮弗·杰森·李（Jennifer Jason Leigh）扮演的埃米·阿彻（Amy Archer），以霍华德·霍克斯的《女友礼拜五》（His Girl Friday，1940）中的罗莎琳德·拉塞尔（Rosalind Russell）、普莱斯顿·斯特奇斯的《淑女伊芙》（The Lady Eve，1941）中的芭芭拉·史翠珊（Barbra Streisand）以及任何一部影片中的凯瑟琳·赫本（Katharine Hepburn）为蓝本。以致有时，杰森·李的负荷太大。那个深得华纳满意的恶棍角色由保罗·纽曼（Paul Newman）出演，他非常欣赏科恩兄弟在一个螃蟹群一样的故事里横穿过去的本领，但是这部电影使他变得单调乏味。

风格即实质

尽管有高涨的预算和特效,但这部电影与其说是对科恩美学的背离,不如说是汇聚。影片的外表是多么闪闪发光:会议室的桌子像一个平静的湖面,倒映着城市,它是如此之大,不得不用五个不同的部分组合起来;赫德萨克大楼的顶层立面像大理石一样闪着光,映出追逐金钱与成功的冷

《影子大亨》中的查尔斯·德宁(Charles Durning)

漠无情。这是一个上帝与财神作战的美国，上演着一场激烈的角力——诺维尔·巴恩斯的灵魂之战。专制的恶魔伪装成邪恶的修理工（哈里·布金扮演），擦掉门上的名字，消除他们的记录；比尔·科布斯（Bill Cobbs）扮演的摩西（Moses）是典型的好人，智慧的时间守护者以抑扬顿挫的画外音成为故事讲述者，他是一个虚幻的人物，向着电影世界之外的一个世界说话。我们再清楚不过地意识到：我们正在看一部电影。风格与主题不可分割。

摄影棚跨越北加利福尼亚威名顿（Wilmington）的 Carolco 片厂，让人想起《公民凯恩》的宏大，城市的街道外景拍于芝加哥（Chicago）。为了拍摄这座闪亮之城的宽幅镜头，剧组以非凡的 1∶24 的比例模型建造了曼哈顿天际线，大得足以让导演像上帝或巨人一样从上面走过。丹尼斯·盖斯纳设计的场景不像是真实的地方，而是对真实地方的电影化夸张。特效强到影片近似于科幻片，但影片决心成为一则卡普拉式的寓言。蒸汽朋克——特里·吉列姆（Terry Gilliam）的《妙想天开》（*Brazil*，1985）中的一个鲁布·戈德堡机械（Rube Goldberg machine）——建在赫德萨克大厦地狱般的收发室里，诺维尔·巴恩斯从那里开始他的平步青云。这个"无边之地"，包含了 35000 封伪造信件，这个古怪离奇的车间由一连串不可见的规则统治着："如果你没贴邮票，他们就扣你工资！！"这里有卓别林（Charlie Chaplin）的《城市之光》（*City Lights*，1931）中的灵魂粉碎机、《大都会》（*Metropolis*，1927）的狂怒杂乱，以及卡夫卡（Franz Kafka）的一点官僚主义噩梦。

正如电影里的发条装置是被蓄意展现的（真是个很棒的笑话，简直就像发条一样工作），它仍然是一个超现实仙境，一点儿也不像科恩兄弟过往的风格。当诺维尔和埃米的故事努力获得情感上的依据时，就会出现纯真迷人的个别时刻。尤其是那个庄严的小图案（圆圈），以外部之力来干

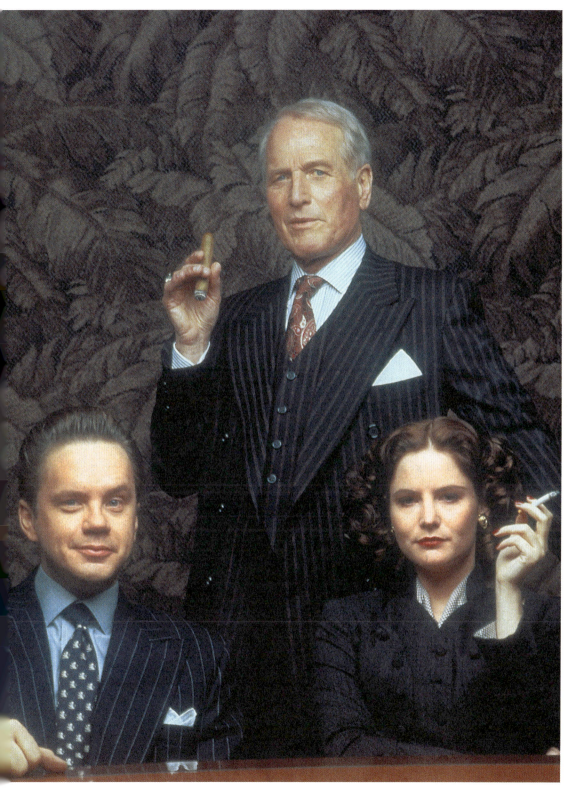

《影子大亨》中的蒂姆·罗宾斯、保罗·纽曼、詹妮弗·杰森·李

《影子大亨》中的保罗·纽曼与蒂姆·罗宾斯

预诺维尔原本命中注定的人生。科恩兄弟用娴熟的视觉技巧与蒙太奇创造出令人惊叹的景象,我们跟随着诺维尔的呼啦圈,经历了它从彻底失败到轰动全国的崛起。这里参考了艾尔伯特·拉摩里斯(Albert Lamorisse)

的《红气球》（*Le ballon rouge*，1956），一个红色的呼啦圈逃离了它在垃圾箱里的既定命运，滚到一个小男孩脚下，他当场就开始狂热地旋转呼啦圈。着迷于他的旋转运动、脸上长着雀斑的孩子们傻乎乎地盯着看的一幕充满了魔力。

如果你承认它是拼贴，那么这部电影堪称是在风格化与洛可可细节上的一场丰富实践：旋转告示牌上是新工作的广告，闹钟秒针的阴影扫过赫德萨克的办公室；彼得·加拉赫（Peter Gallagher）扮演的酒吧歌手是个如丝绸般光滑的小角色。然而，这部电影遭到了猛烈抨击，认为它是在实验一个毫无意义的诡计，而无更大的社会目的，这也贬低了这对理应获得尊敬的艺术家的世俗心。影片朝着太多不同的方向拉扯：闹剧，讽刺，讽喻，致敬，自我反省，"技术统治论"的伟大……1930年代的喜剧要素，不适合1950年代。科恩兄弟以前也受到过严厉的批评，但是都没有到达这种程度。很少有批评家站在他们一边，美国票房不足300万美元（虽然它确实在海外实现了收支平衡）。科恩兄弟遭受打击，但是没有被吓住。他们努力扬起风帆，不违背自己的想象力，但其实他们并不喜欢"大"。

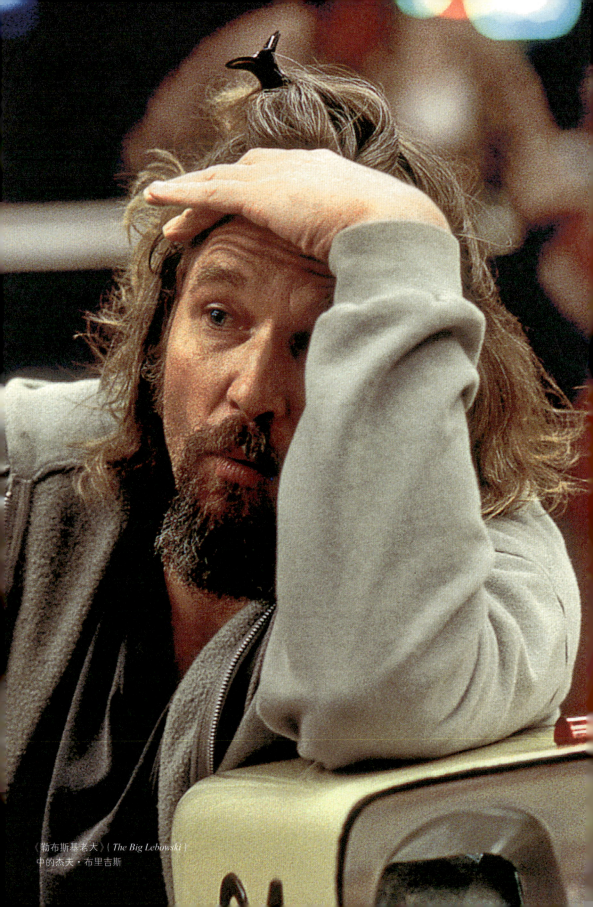

《勒布斯基老大》(*The Big Lebowski*)中的杰夫·布里吉斯

第三章

最不可能的主人公：

从《冰血暴》

到《逃狱三王》

这是一个真实的故事

《影子大亨》能够轻易毁掉一个主流导演的电影生涯。而这对不屈不挠的兄弟，用一个令人迷惑不解的耸肩和继续下一个电影计划，来处理这个失败。甚至在奢华铺张的蒂姆·罗宾斯喜剧开拍之前，他们就完成了另外两个剧本。事后看，很明智，两者的预算都更为保守。其中更完整的一个，有个有趣的片名：《勒布斯基老大》（1998）。拍《巴顿·芬克》时，科恩兄弟在洛杉矶的第二次工作激发了他们的灵感，这将是另一个黑色电影的变形，虽然故事讲述的是1990年代早期聚集在城市边缘的亚文化大熔炉。在那些洛杉矶人中，没一个是经历过"The Dude"这一术语的老迈瘾君子——一个只有杰夫·布里吉斯能够使其具体化的人。然而，布里吉斯当时正在拍摄沃尔特·希尔（Walter Hill）执导的西部片《西域枪神》（*Wild Bill*，1995）。

因此，科恩兄弟转向另一个剧本，塑造了一个他们写作时心中只有一个女演员的人物——乔尔的妻子，弗朗西斯·麦克多蒙德。片名有一种辛辣的简洁，《冰血暴》（*Fargo*，1996）。法戈（Fargo），以他们成长地附近

《冰血暴》中的威廉·H. 梅西（William H. Macy）

的一个小城命名。颇为异想天开，"法戈"在片中仅仅出现了一次（男主人公杰瑞·朗迪加德［Jerry Lundegaard，威廉·H. 梅西扮演］第一次雇绑匪的地方），而大部分事件都发生在附近的布雷纳德（Brainerd）。导演仅仅是喜欢"法戈"的发音，听起来能够引发联想。至于它意味着什么，他们也不知道。这次回避了片厂渠道（华纳礼貌地否决了这个剧本），《冰血暴》花费650万美元，还没有《抚养亚利桑那》的预算高。

正如《巴顿·芬克》中福克纳式的 W. P. 梅休（以威廉·福克纳为原型）观察到的，"真相是一个经不起细看的果馅饼"。对科恩兄弟来说，真相无疑是一个相对概念。在采访中他们躲闪、迂回，如果不是真的在撒谎、用

真相来展示易变的话。甚至连罗德里克·杰恩斯（Roderick Jaynes）——兄弟俩长久以来的剪辑师，都是子虚乌有的，以便掩饰兄弟俩是他们自己的剪辑师这一事实。贯穿于他们电影的人物，也并非如他们自称的那样，真相被忽视，乃至背景的稳定根基也滑向梦境和寓言。

在科恩的世界里，没什么可以相信。《冰血暴》始于一个谎言。电影获得意想不到的成功，但它开篇字幕上的声明（这是一个真实的故事……）完全不是那么回事。关于这个言之凿凿的搞砸的绑架的故事，完全是编造的。然而，这就是"科恩兄弟式"。《冰血暴》的真相要点是：它基于一个愤怒的康涅狄格州（Connecticut）飞行员把不断抱怨的妻子塞进一个碎木机的真实故事。正是这类荒谬的错综复杂的人性之恶，暗示了科恩电影比我们愿意承认的更接近生活。如同他们的其他电影是大众文化的混合，这部惊悚片也加入了现实做调味料。此外，它还暗示了：不管他们的电影如何大体上基于真实，都有一种确立自然主义调性的隐秘动机。《冰血暴》并非封闭在他们的"替代性美国"之内，而是第一部设置在真实世界的科恩电影。潜在而言，甚至是一个自传性的地方。但是没人认为这个充斥着精神病人、卑鄙小人、笨蛋和大嘴巴的野生动物园，以任何方式代表了真实的明尼苏达州。

地平线上没有线

《冰血暴》的外观，与科恩兄弟熟悉的明尼苏达州冬日阴冷的白色景观很匹配。在那不祥的时刻，你无法肯定地说出大雪覆盖的地面止于何处，布满暴风雪的天空始于何处。这里没有地平线，而是出现了一个映出"小厌世冻结为大谋杀"的白板（tabula rasa，哲学术语）。这一次，科恩兄弟有意识地远离《影子大亨》令人窒息的技巧，想尝试一种纪实性的庄严。罗杰·迪金斯将用单一固定镜头拍摄，但是又保持了一种奇异之美的氛围：消逝于虚无的红色尾光，露天汽车公园的新雪上由汽车轨迹组成的数字"8"，森林中小木屋的童话气质。我们几乎感到冷，然而摄制组却不得不绕着中西部追着寻找冷。很不幸，拍摄期间遇上了这个地区百年里的第二个暖冬。剧组只好转到明尼苏达北部、北达科他（North Dakota）、加拿大，"法戈"的唯一一次露面不得不伪造了。就建筑风格而言，这个故事也不令人满意。更不可思议的是，到 33 分钟时，女主角仍没出现。规则手册被埋在雪里；没有线索暗示我们该如何反应。该笑，还是哭？

故事情节，从可怜的汽车推销员杰瑞·朗迪加德雇了一对恶棍去伪

《冰血暴》中的弗朗西斯·麦克多蒙德

造他妻子的绑架开始,想迫使有钱的老丈人付赎金,以便解决他的财务麻烦。为什么选的是这两个骗子,以及杰瑞如何积欠了债务,影片均未提及。科恩兄弟也不清楚。重点是犯罪与犯罪者的平庸无奇。尤其是杰瑞:十足的骗子、束手无策的胆小怕事者,在威廉·H.梅西喋喋不休的高度焦虑的表演中全然溃败。绑匪卡尔·肖瓦尔特(Carl Showalter)和基尔·格里姆斯鲁德(Gaear Grimsrud),是为史蒂夫·布西密和彼得·斯特曼(Peter Stormare)这对搭档而写的。布西密的喋喋不休在《冰血暴》中达到了狂热的顶点,科恩兄弟觉得拍他唠叨就行了。但是卡尔可能比我们印象中的更理智。不管他的行为多么不道德,他都努力(且失败)保持心智正常。对于基尔而言,有些事不能说。为什么他们是伙伴?他们看上去不过是新近遇到。这是片中另一个暧昧不清之处。它仅仅提升了紧张感。随着他们

的关系不可避免地破裂，一个无辜旁观者的尸体被面朝下扔进雪中，一个伪造的绑架将变成一个真实的绑架。

弗朗西斯·麦克多蒙德扮演的镇定的好心肠的怀孕女警察玛吉·冈德森（Marge Gunderson），应得奥斯卡奖。她捕捉到完美的"频率"：有一种可爱的幽默，但是从不居高临下，将影片带入一个出乎意料的维度。玛吉的确被写成拓展了《冰血暴》疯狂世界的角色，伊桑一直把她当成一个令人讨厌的人。两兄弟与弗朗西斯都对观众那么喜欢她而感到震惊。布西密应是我们的小人物，这个疯狂之地的局外人。他们没有意识到的是玛吉的单纯善良，这对于科恩电影来说是全新的，为他们幻灭的美国观带来一种希望。杰瑞代表了对美国梦的令人发指的追求，玛吉反而从美国梦的支配中获得了解放，因此心满意足。她摆脱了公认的电影惯例：一个不矫揉造作的女主角，朴素地说话，胜任一个男人的职责。在科恩电影里，懂得并维护了规则、捍卫了道德的是女人。像《抚养亚利桑那》一样，由于将明尼苏达人刻画成穿着河豚夹克（puffer jacket）的头脑简单的乡巴佬，麦克多蒙德以及这部电影都遭到了猛烈抨击。但是麦克多蒙德努力地巧妙处理了玛吉的人格形象（"明尼苏达式友善"），通过地方口音的训练，完美表现了一个认为零度以下的气候仍是温和的人物的坚韧与安逸。乔尔奚落道，如果人们想生气的话，他们一定会的。

科恩兄弟审慎地行走在喜剧与戏仿的分界线上，很少评判或嘲讽，但是被天性引向对少数族群的明显偏好和古怪行为的刺激上（也有意使用套路）。这使得他们的人物非常有趣。是的，我们能感觉到尖锐，但是不应忽视自画像被展示的程度。他们探索着自己作为特立独行的美国人的独特地方（亦即，不是好莱坞电影中的美国人），总是感到与他们描绘的地方有一种联系。在《冰血暴》中，这是一个他们熟记于心的地方：他们于此成长的那个沉默寡言、回避情感的世界。说"自传"太重了，但是在开发一种

更为个人化的源泉时（许多人物的名字来自他们的老朋友和同事），他们最终与更广大的观众联系在一起。

全球票房6000万美元，《冰血暴》成为科恩兄弟迄今为止最为成功的作品，也备受好评。他们被邀请去角逐奥斯卡奖，获得七项提名，最终赢得最佳原创剧本和最佳女主角两个奖项。这部电影对于许多人来说，仍然是"科恩兄弟式"的巅峰之作。兄弟俩的悲观主义，被一种温和的道德观补偿了——有着真诚的意味，而非反讽的陷阱。最后，玛吉钻进被子，回到宁静的、一丝不苟的家庭生活中，叹息着她所目睹的邪恶之事、她实在无法理解的那个离奇残忍的世界。她可能是个走路搞笑、说话搞笑的乡巴佬，但绝不是个傻瓜，也绝不老套。

《冰血暴》中的彼得·斯特曼与史蒂夫·布西密

钱德勒式

科恩兄弟第七部影片的粉丝，常常在得知它惨淡的票房时十分惊讶，影片于1998年春天上映后历经了评论界的各种反应。尽管很多人赞美它古怪的魅力、迷人的人物、伪装成黑色电影的抽象风格，但《勒布斯基老大》不是《冰血暴》。那些更为关心社会的批评家，斥责他们所看到的如同重返恶习。当影片在大雪覆盖的犹他州（Utah）的圣丹斯电影节亮相时，批评家们退场——不知怎的，被冒犯了。也许是292个脏字创下了经常大不敬的科恩兄弟的新纪录？全球票房仅2700万美元，好像应该禁闭在科恩实验的垃圾箱里。然而，历史会别样思考。历史，可以说，喜欢打保龄球。

如今，《勒布斯基老大》的拍摄地成为科恩电影中最受崇拜之地，它已经不只是一部科恩电影的场景了。目前有11个"勒布斯基节"（Lebowski Fests）——所谓的这部电影精神气质的信徒们，留着大胡子，穿越整个美国，聚集在保龄球道上引述台词，打保龄球，喝 White Russians（影片主人公"督爷"[The Dude]喝的一种烈酒）。这部电影在大众文化中占据了一

《勒布斯基老大》中的约翰·特托罗

个至高无上的地位：从 T 恤衫到学术研究——人们讨论着如是议题"勒布斯基/摩涅莫辛涅（Mnemosyne，记忆女神）：文化记忆，文化权威，以及健忘"。

如果说科恩兄弟已经拍了詹姆斯·M. 凯恩电影（在《血迷宫》里）、达希尔·哈米特电影（在《米勒的十字路口》里），那么《勒布斯基老大》应是关于雷蒙德·钱德勒的变体。甚至远远超出他们过去在黑色电影里的冒险，《勒布斯基老大》被赋予一种荒诞主义倾向。科恩兄弟用一个他们在让人迷惑的钱德勒式情节迷宫里所能构想的最不可能出现的人物，替换了黑色电影里的硬汉侦探。他也可以被想象为一个大洛杉矶地区的居民，答案是一个别名为"督爷"的上了年纪的瘾君子，虽然很明显他的真名是杰弗里·勒布斯基（Jeffrey Lebowski）。换句话说，他们想尝试一种禅意惊悚片（Zen thriller）。通过科恩兄弟的写作与杰夫·布里吉斯的"宽厚"表演，"督爷"呈现出一种出乎意料的维度：1960 年代的人物，一个沉睡了三十年的瑞普·凡·温克尔（Rip Van Winkle，美国作家华盛顿·欧文 [Washington Irving] 所写的一篇同名小说及其主人公），于 1990 年醒来，放弃激进主义，转而寻求安逸。令人动容的是，他有一颗平静的灵魂，只对保持尚可的现状感兴趣。他将因弄错的身份（与大卫·赫德尔斯顿 [David Huddleston] 扮演的瘫痪的百万富翁杰弗里·勒布斯基同名）、他那破烂的宝贝地毯被偷而引发的一系列欺骗事件，被强行推出他的舒适区。我们无数次了解到，这块地毯"真的和房间很配"，它变成了这部电影的口头禅。大体上，情节围绕着与他同名的百万富翁的女色情狂花瓶老婆的绑架展开，

同时包含了一个前卫艺术家、一个奸诈的色情电影发行人、一个德国电子乐队,而"督爷"的稳定生活(一种非生产化的生活方式)也将被迅速侵蚀,就像他那辆破旧舒适的 1973 年福特(Ford)老爷车逐渐被磨损所象征的。众多派系斗争困扰着"督爷",而他这一派中最大的刺头是他最好的朋友、保龄球伙伴沃尔特·索布恰克(Walter Sobchak,另一个狂暴的家伙,这个角色是为富有超凡魅力的大块头演员约翰·古德曼而写)。沃尔特代表着这部电影疯狂的兼容并蓄:一个皈依了犹太教的波兰裔美国越战老兵,他对从莎士比亚作品到犹太法典的丰富引用,展现了其在难以置信的智性主义与精神错乱之间的变动不居。他的行为也许是可疑的,但他的勇气和对"督爷"的忠心是毋庸置疑的。

沃尔特也准确定位了这部电影的核心主题:误传/歪曲。人与事,并非

《勒布斯基老大》中的杰夫·布里吉斯

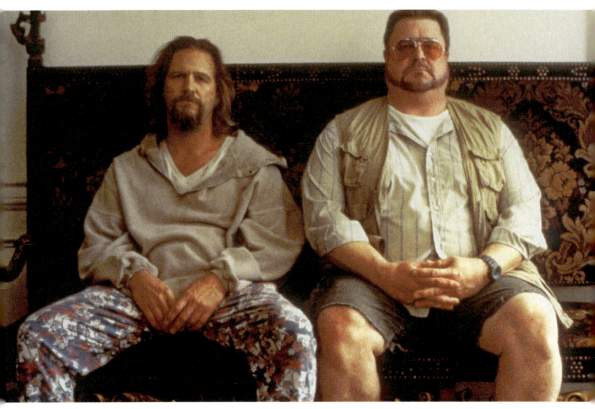

《勒布斯基老大》中的杰夫·布里吉斯与约翰·古德曼

它们看上去的或想当然的那样——我们需要去深入了解。"督爷"是一个被错认的"勒布斯基",绑架不是绑架,一只猎犬被当成波美拉尼亚小狗,白鼬被当成土拨鼠,我们遇到的犹太人不是犹太人,一个傲慢的拉丁裔美国保龄球手曾是个同性恋,而一个牛仔讲述了这个故事。这个骗局世界聚集着科恩兄弟的主力军和新来者,其中有彼得·斯特曼、约翰·特托罗、史蒂夫·布西密、朱莉安·摩尔(Julianne Moore)、菲利普·塞默·霍夫曼(Philip Seymour Hoffman),他们在布朗运动(Brownian Motion)中彼此弹开。

这部电影充斥着"假",却让人感觉"真",因为就沃尔特和"督爷"

《勒布斯基老大》中的杰夫·布里吉斯、约翰·古德曼与史蒂夫·布西密

而言,他们都取自真实人物——科恩兄弟来到洛杉矶这个城市之后,所结识的那些古怪的洛杉矶人。电影制片人彼得·艾斯林(Peter Exline)是一个敏感的越战退伍老兵,喜欢告诉每个人,他的地毯"真的和房间太配了"。他也讲过他的车被偷的故事,以及他最好的朋友卢·艾伯纳西老大(big Lew Abernathy),一个变成私家侦探的越战老兵,是如何通过他们在后座上发现的家庭作业而追踪到罪犯的。沃尔特,带有大块头电影导演约翰·米利厄斯(John Milius)的特征,米利厄斯写了《现代启示录》(Apocalypse Now)的剧本,执导了《伟大的星期三》(Big Wednesday,1978;注意这个"大"[Big])。在越战背景的映衬下,《伟大的星期三》是送给加利福尼亚冲浪文化(而非保龄球)的一曲伤感的挽歌。独立电影制片人杰夫·多德(Jeff Dowd),是"勒布斯基节"的固定参加者,鉴于他以"督爷"著称,"督爷"显然是依据他而写。这位激进的前大麻瘾君子,是反越战抗议组织"西雅图七号"(Seattle Seven)的成员,一如他的虚构对应人物所坦白的那样。乔尔指出,《勒布斯基老大》比《冰血暴》有更多真实的成分。

死亡阴影谷

从标题游戏"长眠不醒/勒布斯基老大"（*The Big Sleep / The Big Lebowski*）看，很明显这是对钱德勒黑色小说的一种喜剧折射——通过变形的但是温文尔雅的 1990 年代早期。科恩兄弟声称，他们选择这个时期的唯一原因，是为了给沃尔特一个可以发牢骚的外国战争（当海湾战争徒劳地试图在电视上引起人们的注意时，萨达姆·侯赛因 [Saddam Hussein] 在"督爷"的梦里派发着保龄球鞋）。美国人的某种偏狭保守激怒了兄弟俩，遥远的战争怎么就在美国人昏昏欲睡的扶手椅上获得了神话般的地位？除此之外，像"督爷"一样，情节也滑出它自身时代的边界。然而这并非是霍华德·霍克斯式的"坎普"（Camp）——科恩兄弟借鉴了他的方法并将其变为他们的目的。很明显，兄弟俩首要的电影参照不是霍克斯经典的《长眠不醒》（*The Big Sleep*，1946），而是罗伯特·奥特曼重新诠释钱德勒小说的那部《漫长的告别》（*The Long Goodbye*，1973）。类似于《勒布斯基老大》，奥特曼用埃利奥特·古尔德（Elliott Gould）扮演的笨蛋马洛（Marlowe），置换了硬汉侦探菲利普·马洛（Philip Marlowe）。"督爷"与古尔德的马洛，都没有能力胜任侦探的角色，都是漂流在犯罪浪潮中的笨拙却可爱的人。两部影片的情节，都有着典型的晦涩难懂。这在"科恩兄弟式"中是常有的事情，是人物改写他们自身故事的结果。尤

其是沃尔特，很幸运地按照他的视角重新调整了现实。在试图伪造赎金这一点（瞒着他们）上，沃尔特和"督爷"都给自己带来了灾难。

在视觉上，《勒布斯基老大》延续了《冰血暴》向自然主义的转变。科恩兄弟在河谷（the Valley）一带、寂静的威尼斯（Venice）和超现实的马里布（Malibu）拍摄外景——在那里，本·吉扎拉（Ben Gazzara）扮演的"有品位"的色情电影发行人杰基·特里霍恩（Jackie Treehorn），在1970年代丑闻的泡沫中闹上法庭。白天是一种平滑的雾气弥漫的光，晚上则是一种如烟的橘色光线。两者并非统一设计，而是一种风格的混合。《勒布斯基老大》在科恩兄弟电影中是独特的，表现的不是一个精神上的洛杉矶，而是这座城市的真实本质。这个相当于"科恩兄弟的想象"的景象，防止他们本能地陷入神话。它已经是一座梦工厂，尽管《长眠不醒》的试金石（《勒布斯基老大》）是从一片荒诞的乌烟瘴气中浮现出来的：有着熊熊炉火和巨大桌子的勒布斯基大厦（Lebowski mansion），代表了斯特恩伍德大厦（Sternwood mansion，《长眠不醒》）；色情狂妻子邦尼（Bunny），代替了斯特恩伍德任性的女儿卡门（Carmen，《长眠不醒》）。洛杉矶赋予了这部电影一种精彩的双重生活：异境状态和钱德勒式的穷街陋巷。

《勒布斯基老大》表现了一连串令人眩晕的人物、情节、场景、语言、主题和技巧，甚至原声音乐磁带就是一个以男性为中心的古怪的翻唱版混音带。如果说我们在"科恩兄弟式"拼贴中感受到了什么，那就是，他们喜欢把"类概念"（generic concepts）放在一起，让它们相互冲撞，而后创造出一些新东西。对于伊桑，这一混合"象征着"洛杉矶的混乱。它体现了这个城市的文化、风格、犯罪和审美的大杂烩，充当着美国的缩影，汇聚了美国的流浪汉和边缘人——堕落的艺术家、退伍老兵、离经叛道者以及卑劣之人。这个无序扩张的破旧大都会，真的和这个国家联系在一起。"督爷"将穿越夜晚的城市，踏上他的钱德勒式旅程……好吧，驶向他自己。他的性格弧线让他回到起点。

普通人的崇高欢笑

科恩兄弟有一种奇异的老派，一种传统主义者的信念。比如，他们灌输给人物一种老式语法，喜欢从不寻常的字眼如"paterfamilias"（家长）、"malfeasance"（不法行为）、"unguent"（润滑剂）中获得一种音乐的表现力。拖出一个词，他们用一种过于一丝不苟的方式念，就像把每个单词放在羊皮纸上组织句子。科恩兄弟经常提及从前的"异国情调"（exoticism），因此自然而然地，他们迟早会被"过去"所吸引。然而，一旦重置到过去，他们就完全不再关心真实的或特定的历史时期。就像拨动起一种熟悉的心弦，在《抚养亚利桑那》之后重返科恩家族的霍莉·亨特声称，科恩兄弟的电影发生在"他们内心的王国"里。[1]《逃狱三王》（*O Brother, Where Art Thou?*，2000）就是一个恰当的例子：一个以犯人潜逃与流浪汉的冒险事迹为题材的喜剧，设置在充满传奇色彩的——若不是神话色彩的——大萧条时代的密西西比（Mississippi），以普莱斯顿·斯特奇斯电影的次要情

[1] 演职员访谈，《逃狱三王》特别版DVD，动力/环球，2000年。

节和荷马史诗《奥德赛》(*Odyssey*，科恩兄弟声称从未读过它）为蓝本；秋葵汤也许是他们从《一打艰苦的工作》(*A Dozen Tough Jobs*）中偷来的，这部 1989 年的霍华德·沃尔德罗普（Howard Waldrop）的中篇小说，详细描述了密西西比"异常艰巨的劳动"。科恩兄弟称之为他们的"乡巴佬史诗"。

让我们从这个综合体中斯特奇斯的部分开始。在斯特奇斯 1941 年的冒险喜剧《苏利文游记》中，乔尔·麦克雷（Joel McCrea）扮演的一个理想主义的好莱坞导演苏利文，将自己伪装成一个流浪汉，去寻找普通人，体验底层生活，以便拍一部包含他的希望、梦想以及他危机四伏的自尊心的重要电影——就是《巴顿·芬克》的整体感觉。他欲将这部伟大的作品命名为《哦，兄弟你去哪？》(*O Brother, Where Art Thou?*)——科恩兄弟的《逃狱三王》(*O Brother, Where Art Thou?*) 借用了这个名字。苏利文在旅途中

《逃狱三王》中的约翰·特托罗、蒂姆·布雷克·尼尔森（Tim Blake Nelson）、乔治·克鲁尼（George Clooney）

发现，除了维罗尼卡·莱克（Veronica Lake），普通人都喜欢通过哈哈大笑地看动画片来逃避责任。因此，苏利文对他珍爱的电影不再抱希望了。从根本上说，这就是《苏利文游记》的意义所在：它的宏大是个玩笑；它只想逗我们笑。科恩兄弟也宣称，没有什么比引发欢笑更崇高的了。因此，带着一种坚决的嘲讽腔调，他们决定拍一部苏利文从未拍过的片中片，而一部在所有的斯坦贝克派（Steinbeckian）尚未开垦过的壮丽南部取景的电影同样是个玩笑。甚至更可笑的是，它还将承载《奥德赛》的叙事外壳（不久我们就会看到）。他们的"普通人"，将乔装成三个刚刚从带着镣铐服劳役的囚犯监狱中越狱的笨蛋（进一步"偷自"《苏利文游记》），笨手笨脚地穿越密西西比河，寻找埋藏的宝藏，虽然三人组中唯一知道它具体在哪里的人，是气宇不凡到不可靠的尤利西斯·埃弗雷特·麦克吉尔（Ulysses Everett McGill，乔治·克鲁尼扮演）。他带着一对低能儿：由约翰·特托罗扮演的敏感的皮特（Pete），由蒂姆·布雷克·尼尔森扮演的温和的德尔马（Delmar）。在作为蓝草民谣歌手组建"乡巴佬合唱团"（The Soggy Bottom Boys）而获得某种形式的救赎之前，他们将遭遇每一种真实的、经典的、魔鬼般的磨难。

《逃狱三王》是最温和宜人的一部科恩兄弟电影，也是从一种古怪视角出发的轻暴力的家庭电影。乔尔逗笑了自己（和兄弟），在电影的剧本上打上带有荷马式暗示的"三活宝"的烙印。埃弗雷特代表着科恩话痨儿的典范。乔治·克鲁尼是埃弗雷特的天然人选，科恩兄弟不做他想。他既有一流的相貌，又愿意拿它开玩笑。幸好，人们后来发现，克鲁尼是个科恩迷。"我想不出他们的哪一部电影我不喜欢"[2]，他兴奋地说，而且没看剧本就同意出演。这次合作将强化他们彼此的欣赏，克鲁尼也将成为科恩

[2] 演职员访谈，《逃狱三王》特别版DVD，动力/环球，2000年。

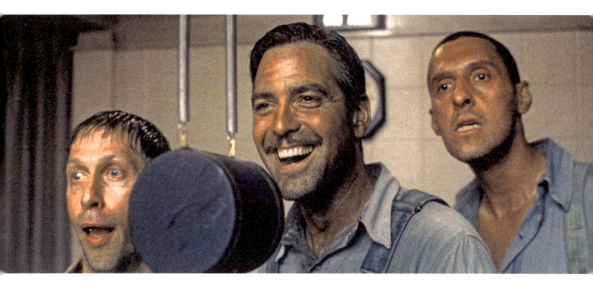

《逃狱三王》中的蒂姆·布雷克·尼尔森、乔治·克鲁尼和约翰·特托罗

家族的重要一员。

虽然演员们永远受制于剧本,但是精心挑选的演员们所掌握的科恩人物的一丝不苟的细节体现了人性。即使身处两千年前诞生的传奇般的磨难中,埃弗雷特也不会轻易妥协、得过且过,直到用上正确牌子的润发油。"我他妈的不想要'花花公子牌',我是个'文质彬彬'的男人!"克鲁尼冲着一个不知所措的零售店商大吼。"文彬牌"(Dapper Dan),是科恩兄弟设计的那些讲究的装饰音符中的一个,不仅刻画出他们男主角的虚荣心到了何种吹毛求疵的地步,而且增添了一种真实的时代气息,但这为当局追踪他们的猎物留下了痕迹——败给你自己招牌式的发胶了!

《逃狱三王》的音乐传统

科恩兄弟什么时候开始考虑用蓝草音乐、乡村音乐以及蓝调的传统作为他们的流浪汉喜剧《逃狱三王》的背景呢？他们永远也想象不到，他们正在复兴整个音乐流派。由天才音乐家和音乐历史学家T-本恩·本奈特（T-Bone Burnett）担任监制（他也监制了《勒布斯基老大》的音乐），这部电影的音乐人阵容包括拉尔夫·斯坦利（Ralph Stanley）、诺曼·布雷克（Norman Blake）、艾莉森·克劳斯（Alison Krauss）、爱美萝·哈里斯（Emmylou Harris）、吉莉安·韦尔奇（Gillian Welch）、考克斯家族（The Cox Family）：谁是谁的乡村和蓝调明星。电影配乐中的一些显赫明星甚至在电影里露面了：韦尔奇扮演了一个出场最短的小角色——寻找大热的"乡巴佬合唱团"的买家。"费尔菲尔德四人合唱团"（The Fairfield Four）扮演最后一幕中低声吟唱的掘墓人。在电影里"演唱"的音乐通常采取同步播放录音带的形式，但是蒂姆·布雷克·尼尔森有一个迷人的嗓音，就在现场演唱。这张电影原声带成为一个独立的成功作品，卖出超过700万张，赢得五座格莱美奖杯。

《逃狱三王》的音乐，不仅与这些戴着镣铐的囚犯有关，而且可以等同于诞生在1920年代与1930年代的南部的高山与三角洲的真正的民间音乐。科恩兄弟展示出在他们通常的文学与电影基石之外

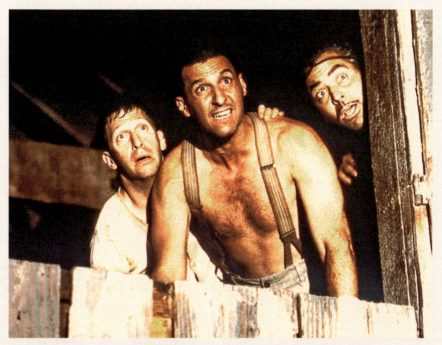

《逃狱三王》中的蒂姆·布雷克·尼尔森、约翰·特托罗和乔治·克鲁尼

的文化意识。他们甚至决定将音乐的视野扩展到电影之外,在纳什维尔(Nashville)的莱曼礼堂(Ryman Auditorium)举办一场慈善音乐会,并请来著名的纪录片制作人 D. A. 彭尼贝克(D. A. Pennebaker,执导了鲍勃·迪伦[Bob Dylan]的纪录片《别回头》[*Don't Look Back*,1967])制作一部现场音乐会的电影。这就是后来发行的《从山上下来》(*Down from the Mountain*,制片人是科恩兄弟),被批评家宣告为"关于美国自身的成功影片",一如你所看到的,也一如本奈特所说的——"影响深远的声音"。

一个希腊水手的著名奇遇

这部电影中荷马色彩的部分，扮演着对史诗风格公然戏仿的角色，与片中设置的南方破败的古典主义相契合。罗杰·迪金斯擅长从取景框中滤掉色彩，赋予电影一种富有年代感的银版照相式"手工着色"的发黄色调（这是第一部全数码色彩校正的电影）。不过，在密西西比一带120华氏度（48.89摄氏度）的高温中拍摄，这种阳光饱满的干燥，有助于他们踏上尤多拉·韦尔蒂（Eudora Welty，美国南方文学的代表作家）笔下的那种尘土飞扬的三角洲之旅。《奥德赛》在哪儿？除了埃弗雷特的名字（尤利西斯），我们还被分派了认出那些巧妙插入的希腊水手著名奇遇的任务。李·韦弗（Lea Weaver），将盲人先知忒瑞西阿斯（Tiresias）转化为沿铁轨艰难推着手推车的盲人铁路工人；"女妖塞壬"（syreens），在河边洗衣时用她们的歌声勾引男人们；"食莲者"（Lotus Eaters），变成了被催眠的受洗礼的会众；亨特扮演的潘妮（Penny），显然是潘妮罗珀（Penelope，奥德修斯的妻子，丈夫远征20年，她拒绝了无数求婚者）；约翰·古德曼，塑造了一个生动活跃的独眼巨人库克洛普斯（Cyclops）。在科恩电影里，有上帝的仆

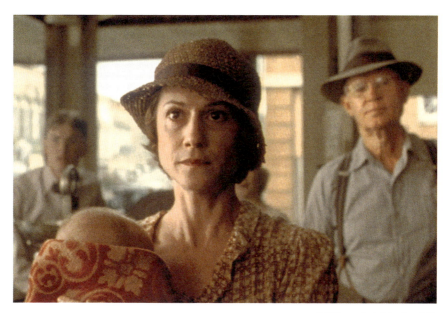

《逃狱三王》中的霍莉·亨特

从,就有靠不住的人。宗教既是离谱的骗局,也是救赎的工具。在故事讲述的诸多诱惑物中,还有一些引人注意的内容,包括朴实的智慧、荒诞的故事、哲学理念、科学推理、商品促销语、巨幅广告牌、竞选演说,以及不该被忘记的音乐。没人能对原声音乐中那些口头流传的蓝调(blues)、福音(gospel)、蓝草音乐(bluegrass)与荷马史诗(Homer)的并行具有免疫力。

《逃狱三王》获得了不错的评价(赞美它的机智、它的戏谑好玩以及克鲁尼讨人喜欢的自嘲),票房也不错(2600万美元的投资,7100万美元的全球票房)。然而,有一种无法摆脱的感觉,那就是这部电影在温和地讽刺美国人的教养之外,什么也没说。然而,在喜剧热情中,影片间或抵达了《抚养亚利桑那》的"乐一通"高音,带有一种辛酸。仰卧在篝火旁,三个男人许诺着将如何处置他们未来分到的财宝。德尔马似乎被一种天使般的纯真所触动(埃弗雷特强迫我们把他看作"希望的典范"),承受着大萧条带来的毁灭性打击:"男人没有土地,就什么也不是。"那一刻我们感受到,科恩兄弟对于大企业无情垄断的担忧,又起波澜。男人们努力成为"超越他们所是"的人。

科恩兄弟所热爱的电影人

普莱斯顿·斯特奇斯的怪诞夸张深植于科恩美学中，可以说，是科恩兄弟最强大的灵感源泉。兄弟俩在《影子大亨》中复杂精巧的喜剧方式直接参照了斯特奇斯的电影，他们闪闪发光的"奇妙装置"由1930年代的好莱坞修辞制成，《逃狱三王》的片名引用了斯特奇斯没拍成的好莱坞讽刺电影《苏利文游记》的片中片。斯特奇斯在叙事形式与类型上的实验，以及他讽刺的锋芒、抽响鞭般的对话、根深蒂固的道德感，可以在每一部科恩电影中找到。

斯特奇斯的人生，也有几分科恩兄弟式古怪。他生于芝加哥，富有而跋扈的母亲玛丽·德斯蒂（Mary Desti）是伊莎多拉·邓肯（Isadora Duncan，现代舞创始人）的好友，并与神秘学者阿莱斯特·克劳利（Aleister Crowley）有过婚外情。斯特奇斯兜了一大圈儿，才去好莱坞。在这之前，他炒过股，当过空军，经营过他母亲的时尚公司梅森·德斯蒂（Maison Desti）。被他亲爱的老妈赶走后，他转向发明创造，包括吻不掉的口红和彩带机。在纽约百老汇，他表演"斯特奇斯冒险"，随之而来的是越来越多的成功；当剧作家，《奇耻大辱》（*Strictly Dishonorable*）大获成功，上演16个月，也为他赢得了派拉蒙的合同。尽管每周有2500美元的可观收入，斯特奇斯却日益对导演们俗套地使用他的剧本感到沮丧，他渴望创造性地掌控它。因此，他将《江湖

《苏利文游记》中的维罗妮卡·莱克（Veronica Lake）与乔尔·麦克雷

异人传》(*The Great McGinty*)的剧本以一美元给了派拉蒙——条件是他们允许他来执导。交易最终以10美元成交，斯特奇斯担任导演，没想到动不动就让他的老板惊讶。类似于科恩兄弟所珍视的，斯特奇斯用能分辨出美国方言差异的敏锐听力写作，这使他的电影安稳度过了好莱坞的艰难时期，并且发展出一个以他经常使用的演员乔尔·麦克雷、乔治·安德森（George Anderson）和埃迪·布莱肯（Eddie Bracken）为主力的股份公司。斯特奇斯的代表作品接连诞生，标志着他创造力的高峰期：《江湖异人传》（1940，一个流浪汉最终竞选公职）、《苏利文游记》（1941，一个幻想破灭的导演试图寻找"普通人"）、《淑女伊芙》（*The Lady Eve*，1941，一个富有的继承人与一个女骗子的复杂罗曼史）、《棕榈滩的故事》（*The Palm Beach Story*，1942，一对疏远的纽约夫妻火速赶往佛罗里达）、《战时丈夫》（*Hail the Conquering Hero*，1944，一个小镇试图让返乡的马林［Marine］当镇长，尽管他的花粉过敏症令他看不清战场，只好退役）。斯特奇斯结了四次婚，1959年在曼哈顿阿尔冈昆旅馆（Algonquin Hotel）死于心脏病。

伊桑·科恩与马龙·韦恩斯（Malone Waynes）
在《老妇杀手》(*The Ladykillers*）片场

最怪异的坏蛋:

从《缺席的男人》

到《老妇杀手》

外表可能是假象

精致的、天鹅绒般的黑白摄影,使《缺席的男人》(*The Man Who Wasn't There*,2001)看上去并无讽刺。这是一部犹如《双重赔偿》(*Double Indemnity*,1944)与《死吻》(*Kiss Me Deadly*,1955)的以明亮加州为背景的水晶般的黑色电影。科恩兄弟终于放弃儿戏,诚实为之了(一如黑色电影一样直截了当)?不全是。拍摄一部黑白影片的想法自《影子大亨》时就有了,这是他们热爱旧好莱坞的另一个迹象,而且在迷人的假象之下,这部新片保持了纯正的"科恩兄弟式"。回到加利福尼亚而不是洛杉矶,也是向他们所敬仰的犯罪小说家笔下的败坏世界的回归。像《血迷宫》一样,《缺席的男人》再次聚焦于詹姆斯·M.凯恩世界中朴素的行为不轨之人。情节几乎是凯恩《欲海情魔》(1941,科恩兄弟考虑改编的一本书)的翻转。但埃德·克兰(Ed Crane)的故事第一次灵光乍现,是在他们研究《影子大亨》时发现一张以1940年代流行的各式发型为主题的海报之际,于是他们写下标题:"理发师项目"。

就像科恩兄弟喜欢解释的那样,香烟烟雾一如蒸汽,这个故事发生

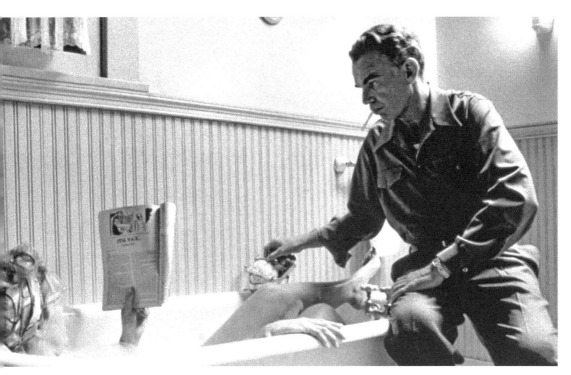

《缺席的男人》中的比利·鲍伯·松顿、弗朗西斯·麦克多蒙德

在1949年,情节围绕一个想开干洗店(蒸汽)的小城理发师展开。卓越的讲述者,是比利·鲍伯·松顿(Billy Bob Thornton)扮演的男主角,在片中几乎不说一句话。"我,话不多"——埃德·克兰用一种让人昏昏欲睡的画外音告知我们。就这样,我们将不断听到他从一个也许是墓穴的隐蔽之地讲着故事。影片有一种幽灵般的气息,如同埃德·克兰幽灵般地出没在他自己的故事里。他的声音,就像他要投身的干洗程序一样毫无生气。埃德·克兰将向我们讲述从一个戴着遮秃假发的男人来找他理发起就不断发生离奇事件的故事。还有什么比一个戴着假发的人要理发更可笑的呢?但是埃德不可笑。他不是"督爷"那样的活宝。事实上,《缺席的男人》就像《勒布斯基老大》的照片底片,一切变淡,"渗出"颜色。埃德的画外音不是《抚养亚利桑那》中"嗨"呵呵傻笑的画外音,也不是《勒布斯基老大》中陌生人的画外音,而是一种持续的、分析性的讲述,让我们进入他的头脑。这是一个讲述他"原子级式"衰败的前半生的声道。这

种不同寻常的准小说方式，浸透了他毫无生气的灵魂。黑白影像不只关乎风格或影史，它是叙事：埃德从黑白画面里看世界。

罗杰·迪金斯先是彩色拍摄，再转制成黑白影像，以求额外的光泽与反差。因此，这部电影感觉上不像是1940年代或1950年代的黑色电影的复制品，而像一个同路人。它有一种令人动情的质感，光吸引着眼睛，不祥的预感写在掠过脸与墙的阴影里，在摄影机葬礼般的步调中，有一种既令人毛骨悚然又扣人心弦的东西。它不便宜——这部电影的成本是2000万美元，独立筹集于一批忠诚的伙伴：格雷梅西影业（Gramercy Pictures）、标题影业（Working Title Films），以及好机器（Good Machine）的泰德·霍珀（Ted Hope）与詹姆士·沙姆斯（James Shamus）——他们都是在片厂体制边缘有着雄心之才的关键人物（后来组成了焦点影业［Focus Features］）。在埃德潜在的幻想深处，有一种奇异的觉醒。他倾听美国梦的召唤，想要成为一个更好的人，但是却迎来UFO般令人不安的景象：妄想狂与谋杀。

《缺席的男人》中的乔·鲍里托与比利·鲍伯·松顿

你是什么样的人？

比利·鲍伯·松顿是在一个他们都不喜欢参加的典型的虚情假意的电影界宴会上，认识了科恩兄弟。他们探讨在未来某个时刻合作。松顿以为不过是客套，然而邀请真的来了——这是关于一个先是敲诈，而后杀了他妻子的情人的理发师的故事。一如之前的乔治·克鲁尼，松顿也是心甘情愿出演。"重要的是"，这个演员用一种简洁的智慧断言："他们就是不赖。"[1]

科恩兄弟的第三部加利福尼亚电影，远远不同于《勒布斯基老大》的五花八门的居民或《巴顿·芬克》的阴暗好莱坞。这是一个像《冰血暴》或《血迷宫》中的外省社区、另一个犯罪激化的"普通"地方。剧情设置在并且部分地拍摄于圣罗萨（Santa Rosa）——希区柯克拍《辣手摧花》（*Shadow of a Doubt*，1943）与《惊魂记》（*Psycho*，1960）的地方，《辣手摧花》与《惊魂记》也是乔尔最喜欢的两部希区柯克惊悚片。《辣手摧花》

[1] 比利·鲍伯·松顿与科恩兄弟的评论，《缺席的男人》DVD，娱乐集团，2001年。

将罪恶带入一个安静的社区：约瑟夫·科顿（Joseph Cotten）扮演面带微笑的精神病患者，埃德身上有些他的影子，如果不是咧嘴笑，就是他的样子。事实上，埃德在《缺席的男人》里看上去完全不像个坏蛋。是的，埃德那不忠的、努力奋斗的妻子多丽丝·克兰（Doris Crane，嗓音变优美的弗朗西斯·麦克多蒙德）跟她的老板有婚外情，那个粗俗的你很难爱上的百货公司经理戴夫·布鲁斯特（Dave Brewster）由詹姆斯·甘多菲尼（James Gandolfini）扮演。但是在很多方面，他们都是受害者：一个被谋杀（戴夫），另一个被错判为谋杀者（多丽丝）。埃德在无意中成了凶手，但是他一点儿也不邪恶。一切不过是一种怪诞的渴望。他的行动，几乎是一种慢动作。他是什么样的人？

外星国度

《缺席的男人》DVD版的重头戏,是导演曾经作过的唯一一次评论。兄弟俩与松顿一起聊天,在不出所料的大笑和令人尴尬的停顿之间,好好地讲述了这部电影。演员和导演指出,埃德所显示出的日益加深的情感矛盾,仿佛因他的困境而缓和了。他进入这个世界了?这个性格弧线是浅淡的,但是在多丽丝被牵连后,我们看到对话中他微弱增加的一丝痛苦。我们如何看待他的梦呢?当无意识的埃德看到UFO以一道明亮的白光擦亮地球的特异景象时,布景设计师丹尼斯·盖斯纳在灯具与轮毂罩上重复着这个图案。导演以一个小外星"蚁人"偷偷溜到埃德门下的落幅镜头结束,乔尔将其描绘为他们的"卡夫卡时刻"。这部电影的风格,是往黑色电影中加入了1950年代B级片如《天外魔花》(*Invasion of the Body Snatchers*, 1956)的明暗对照法,《天外魔花》中的明星凯文·麦卡锡(Kevin McCarthy)是埃德外表的另一个参照标准。我们目睹了埃德精神的崩溃吗?也许他一直都是疯的。埃德如此被内化(Ed=head?),他已经与这个世界格格不入。抑或说,格格不入的是这个世界?在关键事件中,潜

《缺席的男人》中的比利·鲍伯·松顿

藏着弥漫于战后美国的妄想症,对一个改变了的世界的恐惧、对外部威胁的恐惧——共产主义、核弹或外星人侵者;而真正的危险,潜伏在起居室和理发店里。

如此怪异的东西,一般说来不太可能具有商业性,并且这部电影的疏离感从未被弥合,因此它在获得 1890 万美元的全球票房后就逐渐消失了。就像它谜一般的男主角一样,这部电影也有些被遗忘了,不公平地被视为科恩兄弟所有作品中次要的一部。不过,评论家赞美它迷人的风格、对电

影修辞的节制运用,以及比利·鲍伯·松顿那不动声色的惊人表演。一些批评家想知道科恩兄弟是否被阿尔贝·加缪(Albert Camus)的存在主义小说《局外人》(*The Stranger*,1942)激发了灵感,它的第一人称对话,回荡在埃德开始萌发的哲学思考里。[1]

为了充分阐述他对多丽丝·克兰的辩护,自我吹嘘的律师弗莱迪·里登施耐德(Freddy Riedenschneider,一个喋喋不休的托尼·谢尔博[Tony Shalhoub,喜剧明星]人物,埃德的反面)搬出了"海森堡不确定性原理"(Heisenberg Uncertainty Principle)。本质上,如他所说,世界是不可知的。尝试理解这个世界并连带理解科恩兄弟,只会让我们所有人变成傻瓜和凶手。我们可以称之为:科恩不确定性原理(Coen Uncertainty Principle)。

[1] 汤姆·C. 史密斯(Tom C. Smith):《缺席的男人——20世纪的男人》(The Man Who Wasn't There-Twentieth Century Man),Metaphilm.com,2003年6月2日。

浮华不公

随着《冰血暴》的成功以及对它的所有喝彩日渐成为过去，科恩兄弟需要一次胜利。尽管保险箱里有剧本，但是好像没有什么能迅速浮现在脑海中的。电影公司像个准爸爸一样踱来踱去，希望科恩兄弟能哺育出下一部《冰血暴》，而不是什么黑白电影或令人费解的《巴顿·芬克》之流。2001年春，环球影业似乎得到了他们想要的：一个心狠手辣的离婚律师爱上了一个以美色骗取男人钱财的蛇蝎女人的故事——那种可能争着挤上1930年代电影公司摄制片目的浪漫闹剧。然而，这是科恩兄弟少有的涉足当代背景的一次创作，仿制的豪华大厦与玻璃分割的办公室"接待着"住在电影工业郊区的洛杉矶富人阶层。它充满锋芒地直指富翁与名流千篇一律的婚姻。流行的笑话是：我们不确定贪婪和操控止于何处，浪漫又始于何处。死亡比以往少了——如果不算一个叫"呼噜乔"（Wheezy Joe）的患有哮喘病的失败的职业杀手，但是片中仍将有大量罪恶。对于科恩兄弟来说，这个故事听起来相当简单，也许因为这不是他们的创意。

1990年代早期，这个故事最初诞生于环球片厂，几乎达到了典型的多

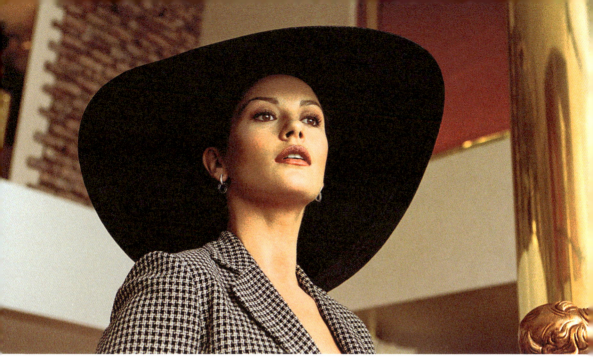

《真情假爱》中的凯瑟琳·泽塔-琼斯

人创作的极致,如字幕上打出的罗伯特·拉姆齐(Robert Ramsey)、马修·斯通(Matthew Stone)、约翰·罗曼诺(John Romano)。1993年,片厂单独雇了科恩兄弟做编剧,想用他们刁钻讽刺的才智为故事增添些趣味。他们不打算执导。对于他们的口味来说,这个电影太商业了。兄弟俩交付了一杯混合了社会讽刺和浪漫闹剧的通俗鸡尾酒:吞噬了丈夫的玛丽莲·雷克斯(Marylin Rexroth,凯瑟琳·泽塔-琼斯[Catherine Zeta-Jones]扮演)与战无不胜的离婚律师迈尔斯·梅西(Miles Massey,乔治·克鲁尼扮演)之间日益增长的爱意,可能是一个精心设计的骗局。在科恩兄弟最终被说服执导它之前,剧本在好莱坞东流西窜了8年。

尽管乔治·克鲁尼一如既往地甘愿自嘲,但是《真情假爱》(*Intolerable Cruelty*, 2003)感觉上完全不像一部科恩兄弟作品。少了点儿什么。6000万美元,在预算上是个大幅提升。这是一部关于两性之战的神经喜剧?苛刻地讲,在乔治·克鲁尼和凯瑟琳·泽塔-琼斯之间,没有什么美妙的化学反应,无论是爱情方面的,还是喜剧方面的,他们的互动过于懒洋洋、轻

飘飘,这反而让人回想起凯瑟琳·赫本热情洋溢的进攻。我们不能完全相信玛丽莲的动机。她是罕见的道德上可疑的科恩女郎,不过在很大程度上有所控制。科恩兄弟未能在泽塔-琼斯身上有所发现,既没有对过去的共鸣,也没有对现在的解构。尽管不是第一眼就魅力无穷的人,但是霍莉·亨特,弗朗西斯·麦克多蒙德这样的女演员可能与乔治·克鲁尼孩子气的愚蠢更匹配。罗杰·迪金斯的视觉调色板简直陶醉于肤浅表象。科恩兄弟在他们的电影里自始至终对闪光外表顶礼膜拜(书桌、地板、屏风,甚至太阳镜),而这在《真情假爱》里变成了一种标志性美学——从比弗利山庄的大理石客厅,到迈尔斯雪一般光亮的洗白的牙齿。

这些人不属于一种类型,而是代表着人们对加利福尼亚名利场的一种夸张印象。然而,对于"科恩兄弟式"狡黠而言,"富人的自恋"是一个太轻太软的目标。严格说来,这部电影是唯一一部真正的科恩爱情片,但只是偶尔有亮点。在主要的法庭戏中,克鲁尼扮演的毫无道德感的迈尔斯,

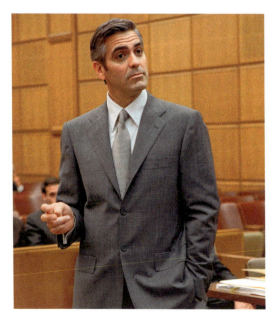

《真情假爱》中的乔治·克鲁尼

乔治·克鲁尼与凯瑟琳·泽塔-琼斯在《真情假爱》片场

为了一个通过婚姻敛财的女性的丈夫的利益而使用他的法律魔法，大量炫耀舞台闹剧的颤音。与其说这让人想起了电影中那些大肆吹嘘的法庭戏的历史，不如说偏好通俗文化的科恩兄弟玩弄了一次他们早年浸淫其中的电视里无休止重演的那些法庭戏：《佩里·梅森》（Perry Mason）、《轮椅神探》（Ironside）、《辩护律师》（The Defenders）。他们强有力地嘲弄了法庭戏——那是另一个由棘手的规则与模糊的程序建构的王国。汤姆·奥尔德雷奇（Tom Aldredge）扮演的迈尔斯公司的头头赫布·迈尔森（Herb Myerson），被表现为一个邪恶的老行家，埋在他的桌子后面，吸着氧气瓶。当玛丽莲和迈尔斯用莎士比亚与克里斯托弗·马洛（Christopher Marlowe）的语录交锋时，令人费解的法律术语与浪漫诗句的你来我往，带来某种令人兴奋的反差。集合了诡计多端的女人、上当受骗的男人、冷漠无情的城市，《真情假爱》也许是科恩兄弟对黑色电影所做的另一种变形。

科恩剪辑师的双重生活

也许我们会怀疑，发生在他身上的滑稽事情好像从来不会发生在别人身上。事实是，甚至没人见过他。但是他出现在《血迷宫》和《巴顿·芬克》的演职员表上，并因在《冰血暴》（1996）中卓越的剪辑而获得奥斯卡提名。我们仅仅从出版的《剧本合集1》（*Screenplays 1*）中知道了他，其中，杰恩斯撰写了一段颇为自负的介绍，评论了"少管所男孩情感的早期尝试"。据说，他是一个来自英国萨塞克斯郡霍夫（Hove, Sussex）的上了年纪的资深剪辑师，有一次还住在科恩兄弟的祖父家。杰恩斯以前为几部名叫《疯狂周末》（*The Mad Weekend*）、《超越蒙巴萨》（*Beyond Mombassa*）、《粉红色潜艇堡》（*Operation Fort Petticoat*）的英国喜剧工作——没一部查得到。

杰恩斯获得提名后，当学院（即奥斯卡主办方——美国电影艺术与科学学院）想方设法寻找他时，诡计上演了。但是派伪装成杰恩斯的阿尔伯特·芬尼出席奥斯卡奖的捣蛋计划被学院禁止后（在1973年马龙·白兰度派了一个印第安原住民小女孩代为领奖后，代理人就被禁止了），科恩兄弟不得不老实交代：这位剪辑师，其实是他们两人的一个化名。他们只是对获得太多荣誉感到尴尬，就凭空虚构了一个人物。尽管被盘问当晚在哪儿，他们还是雄赳赳气昂昂地坚持己见，

《真情假爱》中的凯瑟琳·泽塔-琼斯与乔治·克鲁尼

明显享受着进入另一个已经成熟的科恩人物的生活,他"回海沃兹·希思（Haywards Heath）的家看板球了"。而且,"不是真的存在"丝毫没有中断罗德里克·杰恩斯的生涯——他从此剪辑了所有的科恩电影。

英国气息

《老妇杀手》(2004)并非是对科恩兄弟脑海中1955年的伊灵(Ealing)喜剧《贼博士》(*The Ladykillers*)的翻拍。乔尔与伊桑从孩提时代就没看过这部电影,但是《血迷宫》中的一句台词"现在谁看上去比较蠢?"——由M.埃米特·沃尔什扮演的道德败坏的私人侦探劳伦·维瑟说出)——偷自那部原作。那么,一定有什么东西触动了科恩兄弟的心弦。1955年的伊灵喜剧由亚历山大·麦肯德里克(Alexander Mackendrick)执导,讲述了可怕的马库斯教授(Professor Marcus,亚利克·吉尼斯[Alec Guinness]扮演)领导的一个犯罪团伙的故事,他们待在伦敦国王十字街区一个瘦小老妇人的住所里,策划他们的下一次抢劫。老妇人上当受骗了,以为他们是个业余弦乐团体,对于文化人出入她的居所有点欣喜若狂。但是随着她日益起疑,犯罪分子们(包括彼得·塞勒斯[Peter Sellers]、赫伯特·洛姆[Herbert

《老妇杀手》中的汤姆·汉克斯（Tom Hanks）、J. K. 西蒙斯（J. K. Simmons）、马龙·韦恩斯、马志（Tzi Ma）和瑞恩·赫斯特（Ryan Hurst）

Lom］、塞西尔·帕克［Cecil Parker］等扮演的角色）试图让他们的女房东"沉默"，结果被天意捉弄，他们的尸体被扔到伦敦街道她的排屋后面的蒸汽火车上，打发进了地狱。

乔尔承认，英式风格与绅士派头真跟他们不搭。[1]这是一句半真半假的陈词。他们的父亲埃德·科恩就是个出生在美国的美国人；他们的祖父维克多·科恩（Victor Coen）是英国人，伦敦律师学院的辩护律师。埃德·科恩在伦敦长大，对于电影保留了一种英国口味，鼓励他的儿子们观看伊灵喜剧。科恩兄弟血液中的一点儿英国味道，可以理解为天性内敛、回避声望、面临大难时的幽默以及实事求是的说话风格。也许这可以解释《老妇杀手》的魅力。这个剧本证明了他们能够相对迅速地完成命题写作，只用了两个月时间。与他们通常的工作方向相反，他们把编剧威廉·罗斯（William Rose）获得奥斯卡提名的剧本（1955年原作）现代化了，把它从满是烟尘的战后伦敦连根拔起，迁到现代密西西比的帕斯卡古拉（Pascagoula），那里湿润宁静，就像冰天雪地的法戈一样枯燥乏味。

《老妇杀手》体现了两种不同的喜剧风格——伊灵喜剧与科恩喜剧的有趣交叉。两者并不是完全不同，它们都喜欢将狭隘的套路变形，但两者也并不是完全契合。像《真情假爱》一样，《老妇杀手》未让人感到科恩兄弟全心全意的投入。无论结果如何，他们的电影一直是一种个人表达。这是另一个被迫进入科恩兄弟工作范畴的片厂项目。

[1] 彼得·布拉德肖（Peter Bradshaw）:《我的父亲住在克罗伊登》（"My Father Lives in Croydon"），《卫报》（*The Guardian*），2004年6月15日。

闹剧反派

另一个诱惑科恩兄弟的,可能是敲开与一线好莱坞明星合作的机会,就像他们与杰夫·布里吉斯和乔治·克鲁尼所做的那样。除非这种机会直接砸到他们头上,他们才会考虑汤姆·汉克斯来扮演哑剧教授戈德思韦特·希金森·多尔三世(Professor Goldthwait Higginson Dorr III)。反过来,汉克斯仅仅因为它的两个作者才读了剧本,好奇它将如何证明"科恩兄弟式"。一如他之前的布里吉斯和克鲁尼,汉克斯喜欢科恩电影所提供的信任与自由。也一如伍迪·艾伦(Woody Allen),科恩兄弟成为主流演员的一枚荣誉勋章——一个演员多才多艺与冒险精神的象征。封闭在大胆越轨的科恩世界里,一线明星从保持形象的压力中解放出来。事实上,他们差不多需要装疯卖傻呢!

这部电影最棒的地方,是汉克斯扮演的多尔是个古怪的恶魔、一个急于用埃德加·爱伦·坡的大量诗歌取悦玛瓦·曼森(Marva Munson,艾尔玛·P. 霍尔 [Irma P. Hall] 扮演)的哥特派唯美主义者。这是另一个自负的智力型骗子,承担着科恩兄弟对于艺术矫饰的嘲讽,他可能是径直从马

《老妇杀手》中的马龙·韦恩斯与 J. K. 西蒙斯

克·吐温（Mark Twain）的小说中走出来的。这个人物也与"鸡肉汉堡吉祥物"桑德斯上校（Colonel Sanders，肯德基爷爷）惊人地相似——文学和快餐，是科恩兄弟感兴趣的两件事。多尔是科恩兄弟用高雅文化与通俗文化的多样性来塑造人物性格层次的范本。看起来，多尔从未完全从内战的悲痛中恢复过来，是一个处于错误时代的联邦遗产。又一个"科恩兄弟式"的邪恶形象，只不过这一次成了核心人物，配备了手杖、斗篷与范·戴克（Van Dyke）的胡子。他的名字源于 19 世纪艺术家古斯塔夫·多雷（Gustave Doré），多雷因给但丁作品创作的大量版画插图而闻名。汉克斯甜腻腻的口音，轻巧地混合了瑞德·巴特勒（Rhett Butler，《飘》中的男主人公）以及影片原作（1955）中亚利克·吉尼斯上气不接下气的语言风格。他的笑，他那唾星飞溅的咳嗽，结合了西尔维斯特（Sylvester，"乐一通"中的傻大猫）和科恩兄弟自己呼哧呼哧的傻笑。像巴顿·芬克一样，多尔身上有一丝科恩式自嘲。

但是在主人公古怪的洞察力之外,这个喜剧的主题太宽泛了,甚至有点笨重,缺乏科恩兄弟自然地组合情节与人物的巧妙。怒声斥责的艾尔玛·P.霍尔,比愚蠢的罪犯还厉害,这在概念上有点不符。她是一个虔诚的南方浸礼会教友和寡妇,私底下从不诅咒,更别提犯罪行为了。然而,她成为"艺术"温柔爱抚的猎物。像《血迷宫》里的玛吉·冈德森一样,面对男性的腐败,她成为女性道德中坚的典范。渎神是玛瓦深恶痛绝的,是无礼的年轻人及其不道德的"嘻哈"行为的典型象征。尴尬的是,当她把黑帮内线加文(Gawain,马龙·韦恩斯扮演)当作焦点而大发雷霆时,影片也就转而表现以种族为中心的紧张关系。通常丰富多彩的辅助角色,在这里没一个逼真。导演天生的喜剧节奏不按时间展开,如同有什么人正试图复制他们的风格,结果却发现"科恩兄弟式"是无法假冒的。

评论家很吃惊,没有分歧:《老妇杀手》普遍被视为一场唾沫飞溅的失败,一部用力过度的电影。如果说科恩兄弟有一个目的——唯一的目的,那就是将所有的类型都变成黑色喜剧。生活的古怪异常只能被刻画成黑色喜剧。但你又如何将黑色喜剧改造为黑色喜剧?

科恩兄弟不理会这些否定,认为对他们毫无用处,并且3600万美元的票房很难算作诸如《影子大亨》之类的影片所代表的财务失败。然而,《老妇杀手》甚至比《真情假爱》感觉上更像一场艺术失败。在科恩兄弟的电影生涯中,他们的作品第一次变成一次性的。随后三年的间隔,是他们最长的一次拍摄中断,这不难理解为一次重新发现他们的灵感的机会。在这期间,他们短暂回归,制作了由18个5分钟短片组成的《巴黎,我爱你》(*Paris, je t'aime*,2006)中的一个。这部影片展现的是对巴黎生活的多元化观察,由22位不同的导演拍摄。这是科恩兄弟唯一一次离开美国土地拍片,尽管他们执导的《杜伊勒里宫》("Tuileries")部分刻画的是一个美国游客,由史蒂夫·布西密扮演,他不经意间卷入了一对法国情侣的争吵。

词语的环境：科恩兄弟的语言

拍《抚养亚利桑那》时，科恩兄弟会在当地的沃尔沃斯（Woolworths）食品柜台用午餐。他们喜欢听邻桌谈话，陶醉在当地口音的抑扬顿挫中。对于那种闲散的逗乐方式，不熟悉的人难懂其中深意，它暗示了一个人背后的复杂性。摄影师巴里·索南菲尔德回忆起一个故事，伊桑和乔尔上了一辆机场外的出租车，司机正在听体育解说。"什么比赛？"（"What's the game?"）乔尔礼貌地问。"棒球。"（"Baseball."）司机答。他们喜欢这个。完全对，又完全错。科恩兄弟热爱语言，它可以被塑造，可以讲它自己的故事；它能蒙蔽事物，也能显露事物。因为他们的情节从无数源头收集而来，因此他们虚构的语言就由真实生活、口音、古怪的语法形式、个人咒语（"它真的把房子捆在一起"）、口号（"你知道，为了

孩子"）、趣闻轶事甚至音乐组成。科恩兄弟创造了一个话语环境。通过语言，他们发现了人物；通过人物，他们发现了世界。语言以不同的方式衍生。

类型语言： 除了比喻，科恩兄弟也模仿文学和电影里的对话。在《米勒的十字路口》中，他们从那个时代真实的表达方式与词语中提取了一种完整的黑帮行话，听上去令人信服："What's the rumpus?"（混得怎么样？）、

《老妇杀手》中的汤姆·汉克斯

"Are you giving me the high hat?"（你在跟我摆臭架子？）、"go dangle"（滚蛋）。这是为了呼应1930年代黑帮片中的硬汉黑话，为影片增添一种"预制"的神韵，但是一旦被演员流畅地讲出来，就感觉很自然。《影子大亨》以旧好莱坞的高格调写作，詹妮弗·杰森·李扮演的埃米·阿彻，严格遵循罗莎琳德·拉塞尔在《女友礼拜五》中喋喋不休的说话方式。

地域语言：《抚养亚利桑那》与《冰血暴》都因突显了有特色的地方口音而遭到批评。这是一个分界线，但是独特的方言土语为一部电影增添了风味，表明犯罪或灾祸存在于普通人中。玛吉助手反射式的"Ja, sure"（是吧，是的），或是她在法戈审讯时妓女重复的"kinda funny looking"（样子有点搞笑），让我们置身于一个淳朴而又引人遐想的世界。

人物语言：人物由他们说话的方式所定义。《大地惊雷》中的玛蒂·罗斯（Mattie Ross），有一种远远超越她年纪的说教腔，暗示出这是老了的她在讲故事。《抚养亚利桑那》中"嗨"的画外音是以下成分的混合：他的亚利桑那口音、一种《圣经》语言的腔调，以及不稳定的自救信息。人物说着与环境形成鲜明对照的浮夸语言，"You are tasking us to perform this mission?"（你让我们执行这个任务？），仿佛探究敌人路线一样在《冰血暴》开头就确定了卡尔·肖沃尔特（Carl Showalter）的身份。《老妇杀手》中的多尔教授与《逃狱三王》中的埃弗雷特使用语言都不是为了传递意义，而是让自己显得聪明。《勒布斯基老大》中的"督爷"，是科恩兄弟写过的最笨嘴拙舌的人物，几乎说不出一个完整句子，这反映了他通常丢三落四的健忘天性。危机时刻，他重复着像海绵一样从环境中吸收而来的语言，"This aggression will not stand"（侵略不可忍），这是从附近的电视机里乔治·布什（George Bush）对伊拉克战争的评论中"劫持"而来的词句。

喜剧语言：科恩剧本里的词语经常是用来逗乐的工具。其中，有双关

语、鹦鹉学舌、自作聪明之语。人物从像音阶一样描绘的同义词中走出来("Dipstick? Lamebrain? Schmo?"《影子大亨》中,西德尼·J.马斯伯格[Sydney J. Mussburger]在询问他的新老板可能的绰号)。在大嘴巴那里,亵渎的语言汹涌成横行无忌的飓风。《勒布斯基老大》中的沃尔特·索布恰克砸错车时,其话语达到了下流的顶点:"This is what happens when you fuck a stranger in the ass!"(这就像操陌生人的屁股!)

资本主义语言:遍及他们的电影,科恩兄弟使用了商业营销及硬性推销的语言。比如,直接使用标语口号("If you can find lower prices anywhere, my name ain't Nathan Arizona!"[如果你在别处买到更便宜的,我就不叫内森·亚利桑那])、品牌(《逃狱三王》中埃弗雷特的口头禅"I'm a Dapper Dan man"[我是个"文彬牌"男人]),以及《逃狱三王》中帕皮·奥丹尼尔(Pappy O'Daniel)愚蠢的竞选活动。

命名语言:带着一丝狄更斯式的气息,科恩人物的名字经常切分音节,文字游戏暗示了它们主人的起源与本性。《巴顿·芬克》的主人公与其名字有着最直接的"共鸣","芬克"(fink)意为鬼鬼祟祟的人;《逃狱三王》中的弗农·T.沃尔德里普(Vernon T. Waldrip)是软弱而镇定的;《缺席的男人》中的埃德·克兰(Ed Crane),为他僵硬的姿态带来一种鸟一样的特质(crane 意为鹤)。

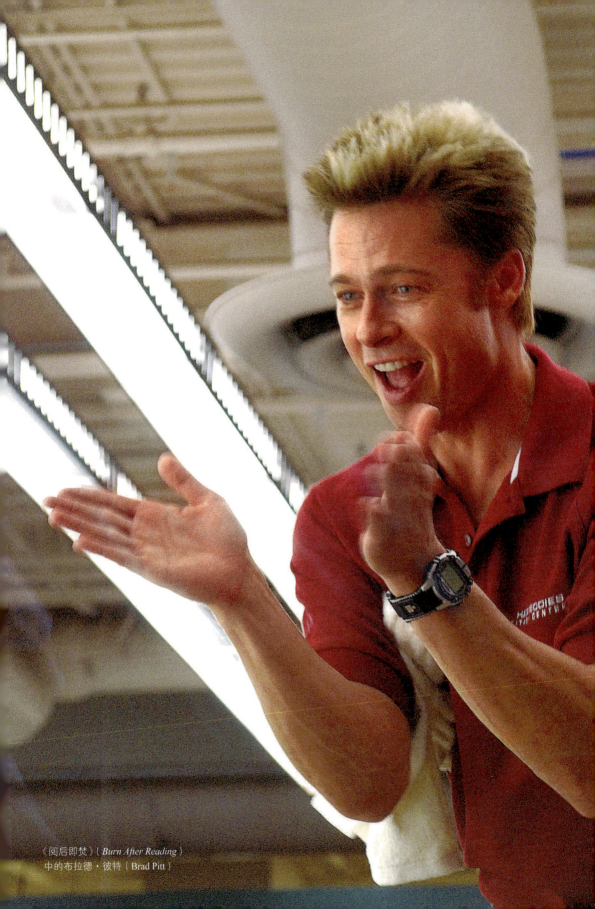

《阅后即焚》(*Burn After Reading*)
中的布拉德·彼特(Brad Pitt)

第五章

崇高与荒谬：

从《老无所依》

到《阅后即焚》

一个大众化的成功

在登上柯达剧院（Kodak Theatre）的舞台时，科恩兄弟看上去像是被响尾蛇咬了，而不是赢得了当晚他们的第二座奥斯卡小金人。他们已经获了最佳改编剧本奖，乔尔揶揄着这一胜利——迄今为止，他们只改编过荷马史诗和科马克·麦卡锡（Cormac McCarthy）的作品。伊桑几乎是小声咕哝着，"非常感谢"。此时此刻，2008年2月24日晚，马丁·斯科塞斯又为他们颁发最佳导演奖，伊桑又是一个简短的"谢谢"。然后，乔尔从他们的超8摄影机岁月讲起，那时伊桑穿着西装，拎着公文包，他们前往明尼阿波利斯国际机场，拍摄一部关于"穿梭外交"（shuttle diplomacy）的电影《亨利·基辛格：忙碌不停的人》（*Henry Kissinger: Man on the Go*）。乔尔总结道：他们现在做的，老实说，和他们那时所做的，没什么不同。接下来，当赢得他们当晚的第三座奥斯卡小金人——最佳影片奖时，科恩兄弟没说一句话。斯科特·鲁丁做了全部发言。是鲁丁向科恩兄弟提议改编科马克·麦卡锡的这部小说，他也是第一个把科恩兄弟的反启蒙主义转化为大众化成功的好莱坞制片人。被科恩电

影生涯中获得的最好评价所鼓舞，2500万美元成本的《老无所依》（*No Country for Old Men*，2007），收获了1.59亿美元票房。

但要说科恩兄弟状态回归，那是误导。当然，在《影子大亨》的失败给了科恩电影生涯一个沉重的打击之后（暗示着他们不必从时髦的独立小子"化妆"成高端形象），他们重新部署并制作了他们最爱的两部电影：《冰血暴》《勒布斯基老大》。他们声明自己并没有感觉到这样一种评价：每部电影都有自己的特色。如果有什么遗憾，那就是他们没有让自己慢下来。接下来的《真情假爱》和《老妇杀手》，相当于全职入驻好莱坞并完全按照项目自己的条件来操作。特定术语应该是不干预，拥有最终剪辑权，偏好"恩将仇报"、嘲弄金主——这曾令奥逊·威尔斯被赶出这座城。即使如此，《老无所依》与从前的"科恩兄弟式"也不完全相像。首先，它直接改编自小说。尽管23年来尖锐的美国文学是科恩哲学的根基，然而迄今为止，他们从未直接处理过一部小说。诸如钱德勒、福克纳这样的"抒情诗人"，提供了可供科恩兄弟利用的气氛、情节结构和可悲的人物性格。科马克·麦卡锡的作品以古旧的人物和朴素壮观的得克萨斯边境背景而闻名，他非凡的西部小说是炽热的散文交响乐，纪念着最坚韧的美国神话。

《老无所依》——科恩兄弟在它出版（2005）前一年读了校样，这是科马克·麦卡锡第一次尝试犯罪惊悚类型，虽然它容易被当成一本"新西部小说"。沿着1980年代破旧的得克萨斯-墨西哥边境，镜头追随着一个年轻的猎人——他从一个满是墨西哥毒品贩尸体的犯罪现场，偷了一只装满现金的手提箱。尾随而来的是一个变态的职业杀手和一位老警长，后者希望在最坏的事情发生之前恢复秩序，三个男人遵循着相互矛盾的道德准则。还有什么比这个更符合科恩兄弟的口味呢？巨大而深远的背景，呼应着人物的中西部教养无法容忍的图景。它有着《米勒的十字路口》里

被编码的男性行为与突发暴力——这部被麦卡锡视为"非常好的电影",却令科恩兄弟感到尴尬。《老无所依》也让我们想起《血迷宫》里普通的得克萨斯环境以及《冰血暴》里令人难忘的空旷场景。而最诱人的是,这也是一个检验约翰·福特(John Ford)、安东尼·曼(Anthony Mann),尤其是山姆·佩金帕(Sam Peckinpah)的电影质感的机会。伊桑承认:"西部硬汉彼此开枪——这绝对是山姆·佩金帕的事。"[1]

[1] 约翰·帕特森(John Patterson):《我们杀了太多动物》("We've Killed a Lot of Animals"),《卫报》,2007年12月21日。

来自白海

《老无所依》的情节近乎线性,由一个鲁莽的决定所驱使,沿着一条铤而走险的轨迹、被清晰意识到的追捕(乔尔严肃地认为他们在尝试拍一部"动作电影")展开,穿过贫瘠的西得克萨斯(West Texas)地带,跟踪三个人物。有些动作段落没有对白,卡特·布尔维尔的配乐似乎与环境声相互交替。人物性格跟风景有关,但依旧被描绘为真正的人类。

科恩兄弟常常因无情而遭到谴责:封闭在他们自己的世界里,人物不过是类型,或者只是个玩笑而已。但是他们反对将其归因于,他们选择了刻画人物冷漠无情的天性,挑战那些习惯于简单的、类型化的好莱坞思维的观众。如果忽视他们的电影,仅仅把它们当作精巧风格的实验,那就是在否认他们巧妙的技艺之下形成漩涡的复杂情感。在《老无所依》中,人物被允许建立根深蒂固的情感,免于遭受残酷命运的种种捉弄和折磨,虽然杀手安东·齐格(Anton Chigurh)十分追求实用主义。

《老无所依》中的乔什·布洛林（Josh Brolin，右）

"不安地凝视着这个威权男人"：
科恩世界的邪恶

乔治·西斯伦（Georg Seesslen）

邪恶，以三种非常不同的形式存在于科恩兄弟的电影中。第一种，邪恶存在于权力的真实形式中，而权力通常掌握在肥胖的老男人手中，深植于社会内部，它的延续是由资本主义剥削和家庭秩序来确保的。第二种，邪恶存在于渴望某些东西的年轻主人公的艰辛努力中，或他人将他们带到肥胖的老男人面前。第三种，邪恶存在于一种超现实的形式中（比如谋杀计划），精神错乱的杀手和怪物就在年轻主人公的欲望遭遇肥胖老男人的权力的那一刻现身。

正如邪恶的父权和矛盾的天性被人物的名字所表述，年轻失败者的名字也暗示了他们的弱点和背叛。"芬克"是一个懦夫和背叛者，而在"杰瑞·朗迪加德"的迟钝背后可能潜藏着一个危险的精神失常的疯子。无论如何，所有的年轻主人公都渴望一些东西，并且只能通过挑战父权的方式获得。但是他们从未得到他们想要的，即使他们最后杀了"父亲"。

科恩电影中反复出现的一种情形，就是对威权男人的不安凝视。巴顿·芬克盯着好莱坞大人物杰克·利普尼克；杰里·朗迪加德盯着他的养父；汤姆·里根盯着爱尔兰黑帮头目里奥；"嗨"盯着富有的亚

利桑那一家及其家长。邪恶的父亲形象弥漫在科恩兄弟的电影世界里——肥胖，占据了很大空间；而主人公是瘦小的，看上去就像卡夫卡的造物一样没有为俄狄浦斯情结做好准备。然而，科恩兄弟的主人公有一个至关重要的优势——他是一个美国人。科恩电影的奇妙戏剧，始于儿子闯入父亲的领地。无论他知晓与否，都像俄狄浦斯一样想偷走父亲的妻

《老无所依》中的哈维尔·巴登（Javier Bardem）

子、财富、形象和激情（父亲一向相信他只是做着他被期望做的事——努力成功，成为一个美国人）。父权人物当然预见到了犯罪（犯罪甚至可能是被鼓励的），因为他知晓所有关于女人、权力、形象与激情的矛盾所在（在《血迷宫》中，马蒂甚至在我们看到通奸之前就知道他的雇员给他戴绿帽子；在《影子大亨》中，巴恩斯的童话式成功就是被几个"父亲"唆使与操纵的）。

这就是为什么他们所做的不仅仅是威胁和阴谋，这就是为什么他们的阴谋更难逃脱的原因，因为他们有着诸如酒吧老板、好莱坞大人物或商业大亨的权势地位。最重要的是，他们懂得欺骗的艺术（在《巴顿·芬克》中，我们听到片厂大老板梅休的勃然大怒，我们怀疑，对他而言这不过是一种"真实"的表演）。年轻人并不是那么希望击败父亲（他往往只是想寻求爱与认可），只是希望找到他在世界上的位置，但是在重生过程中他所经历的愤怒导致了另一个结局：死亡。科恩兄弟的电影，总是在描绘一种炼狱。

一个困在天堂和地狱之间的人

总之,杀手安东·齐格与"终结者"(The Terminator)出奇地相像,甚至都有一个给自己缝伤口的可怕场景。哈维尔·巴登身体的魅力吸引了科恩兄弟(他们会被大块头演员吸引),他将自己扮演的职业杀手描绘为"机器一般"。他看上去几乎坚不可摧。杀手有一种深深的阴暗的古怪,憎恶无所事事的邋遢之人。经由卢埃林·莫斯(Llewelyn Moss)的鲁莽犯罪显现出,齐格是一个魔鬼,就像《巴顿·芬克》中的精神变态者查理·梅多斯是由绝望的巴顿·芬克变魔术一般变出来的一样。批评家可能会洋洋得意地说,杀手可以轻易充当科恩气质的化身:黑色幽默,非常暴力,没有可辨识的情感,外加骇人的发型。但齐格是一个诞生于麦卡锡炼丹术的生物,而非科恩创造的造物。麦卡锡的小说引出了天性残忍的化身,这个造物被世界的不确定性迷住了,将生命悬于抛硬币的游戏上。这是科恩兄弟与麦卡锡共同关切之事:我们可能受制于一种"冥冥之中的徒劳"。

汤米·李·琼斯(Tommy Lee Jones)扮演的老警长贝尔(Bell),至少提供了一种对比。他赞颂着这部电影在其他方面所缺乏的美德,在这方

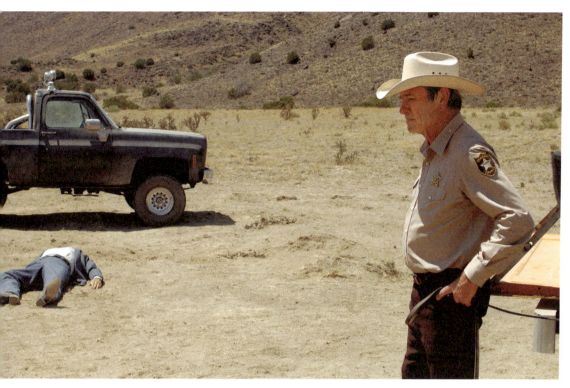

《老无所依》中的汤米·李·琼斯

面,他是一个不常见的科恩人物:一个正直的男人。如果他让我们想起谁,那就是玛吉·冈德森。只有一次,他们开枪了,发生于科恩兄弟在《老无所依》中效仿《冰血暴》之处:荒凉的广袤之地,冗长的寂静之后是一阵旋风般的对话,逐渐失控的普通人犯下罪行。还有一处,老警长贝尔在调查中狡黠地驾驭着他的副手温德尔(Wendell,加瑞特·迪拉胡特[Garret Dillahunt]扮演),是《冰血暴》中玛吉与她呆头呆脑的副手卢(Lou)耐心交接的有趣翻版。

乔什·布洛林扮演第三个主角卢埃林·莫斯,在贝尔与齐格(他被安排了一个炼狱般的挑战)的天堂和地狱之间找到一个中心点,被刻画为最坚韧的一个角色。莫斯是个正派的男人,越战退伍老兵(遥远战争的又一个回响),被手提箱里远未想到的两百万巨款所诱惑,于是把魔鬼带到了门前。这个手提箱,就像老电影里的帽子或头型盒(head-shaped box),

第五章 崇高与荒谬:从《老无所依》到《阅后即焚》 127

充当着科恩兄弟的"麦格芬"（McGuffin，希区柯克的神秘物）。

在新墨西哥（New Mexico）和西得克萨斯的广袤天空下，科恩兄弟与罗杰·迪金斯从未如此将荒凉作为一种美学而拥抱。这是麦卡锡的粗粝世界，也是好莱坞最持久的背景幕布：一个千年西部的样板。在城镇夜景中，街道上闪烁着廉价的霓虹灯，迪金斯"唤回"了《血迷宫》中油腻腻的得克萨斯午夜。在美国的荒蛮角落，如此纯净稀薄的空气，让我们无法领会那是1980年代：它可能是十年之后，或者五十年以前。它不是现实。

《老无所依》中的乔什·布洛林

这部电影强化了一个神话，而非解构了一个神话。《纽约客》的安东尼·莱恩（Anthony Lane）觉得它"像一首添加了口头传说的诗"。他想知道，为什么莫斯从未跳上一架飞机逃走？[1] 因为存在"无法逃脱"的原型，得克萨斯就是整个世界。这部壮丽而又令人不安的惊悚片，完成了非凡的壮举：既是向真实电影的进发，也是科恩兄弟制造的又一个令人发狂却才华横溢的另类世界。在一个黑色喜剧时刻，莫斯被一条狂暴的猎狗滑稽地追进一条河里，他近距离射杀了它。这部电影的管弦乐曲，尤其在动作场面，

[1] 安东尼·莱恩：《狩猎场》（"Hunting Grounds"），《纽约客》，2007年11月12日。

《老无所依》中的哈维尔·巴登（右）

有一种酷酷的"科恩兄弟式"精雕细琢。莫斯与齐格在厄尔旅馆（参照《巴顿·芬克》中地狱般的旅馆）中孤注一掷的筋疲力尽的交火场面，由切分音伴随着一片不为视线所见的枪林弹雨，它反转了《米勒的十字路口》里对里奥的袭击——面对攻击者，这个黑帮老大用一种漫不经心的优雅反败为胜。《老无所依》的边缘，充斥着好奇的小孩、爱发牢骚的老人，以及杂货店店主和旅馆接待员所担当的古怪的当地人缩影的角色，他们捍卫着当地方言和诺曼·洛克威尔（Norman Rockwell）笔下的那些面孔的价值。

唯独没有爆炸

可能评论者热衷于这样解读它,但是《阅后即焚》(2008)的粗野活力并不是对《老无所依》获得多项奥斯卡奖以及被当权派败坏声誉的回应。参加奥斯卡奖颁奖典礼的时候,科恩兄弟已经上了轨道,开始拍摄这部喜剧,这非常像他们在《冰血暴》获奖时正在拍摄《勒布斯基老大》。相反,《阅后即焚》是另一个并置了不和谐元素的喜剧:国际间谍与网络约会,个人训练与性变态。伊桑半认真地决定:这将是一部科恩兄弟版的杰森·伯恩(Jason Bourne,《谍影重重》[*The Bourne Identity*]的男主角)电影或托尼·斯科特(Tony Scott)电影,"唯独没有爆炸"。[1] 即使他们不承认影片与当代议题有任何关联,但是它不可能不引发与布什时代(Bush-era)妄想症的联系:国家安全的概念,在美国公民心中达到了狂热的程度。这是一部有着1970年代讽刺剧导演罗伯特·奥特曼或哈尔·阿什贝(Hal

[1] "寻找燃点——《阅后即焚》的制作"("Finding the Burn-The Making of *Burn After Reading*"),《阅后即焚》DVD,环球,2008。

《阅后即焚》中的布拉德·皮特

Ashby）风格的多重奏喜剧，而不是集中于主角的二重奏或三重奏喜剧。而且，尽管背景设置在当代华盛顿，却有着1970年代政治惊悚片如《秃鹰72小时》(Three Days of the Condor，1975）和《总统班底》(All the President's Men，1976）的逼真外观，只有阴谋才能充当荒诞喜剧。科恩兄弟围绕着一个特定的面孔与体型写角色，完全知道他们想让谁来演这部实际上是一出闹剧的电影。

引起连锁反应的情节中心人物，是约翰·马尔科维奇（John Malkovich）扮演的名叫奥齐·考克斯（Ozzie Cox）的CIA低级别数据分析员，一个和数字打交道的人。这个角色的灵感可能来自伊桑早年在纽约的梅西百货做

第五章 崇高与荒谬：从《老无所依》到《阅后即焚》

统计打字员的经历。考克斯有酗酒的毛病，也有情绪管理的问题。他还有一种与镇定的科恩兄弟极端相反的暴躁性情。被降职后，考克斯一气之下辞了职，决心写一部煽动性的回忆录，揭露他的前雇主。在"火辣身材健身中心"（这是导演更加深恶痛绝的一件事）工作的两个蠢蛋琳达·丽兹（Linda Litzke，弗朗西斯·麦克多蒙德扮演）和查德·菲尔德海墨（Chad Feldheimer，布拉德·皮特扮演）进入了考克斯的轨道，他们偶然发现考克斯遗落在女更衣室里的写有回忆录的计算机光盘，二人理所当然地认为是什么高级情报，试图把这些"胡言乱语"卖给俄罗斯人，尽管冷战已经过去了好多年。琳达·丽兹，二人中稍聪明的那个，是送给弗朗西斯·麦克多蒙德的另一个"礼物"。不过，这次可不是玛吉·冈德森式的活泼优雅，麦克多蒙德需要拿出她所有的身体语言的天赋并且愿意打扮得土里土气去演琳达。这个俗气的小丑，就像《抚养亚利桑那》中的多特，下决心存钱做整容手术。琳达也缺乏情感。事实上，乍看起来，这个"笨蛋联盟"经历了从冷漠无情到令人生厌的全过程。围绕着他们的是哈利·法莱尔（Harry Pfarrer，乔治·克鲁尼扮演），这个国土安全部特工心不在焉地应付着与考克斯不忠的妻子凯蒂（Katie，蒂尔达·斯文顿［Tilda Swinton］扮演）之间渐淡的婚外情，并且通过一个约会网站勾搭上热情的琳达。他是个油滑的讨厌鬼，被多疑症和偏执狂妄想症弄得紧张不安，在他的地下室里建了一些令人作呕、不堪言说的色情器械（一个关于健身器械的笑话）。

　　剧本贪婪地剥去了这些明星的魅力，让他们挑战一下好莱坞程式拒绝给予他们的黑色喜剧情境。乔尔强调：他们不会把演员和喜剧演员加以区分。[2] "人物看上去和听上去是怎样的"非常重要，他或她得符合科恩兄弟的设想。但是只要一有机会，兄弟俩就爱嘲讽名流文化。

[2] 希莉亚·罗伯茨（Shelia Roberts）:《布拉德·皮特与演员访谈:〈阅后即焚〉》（"Brad Pitt & Cast Interview, Burn after Reading"），Moviesonline.ca，2008年。

无意义的意义

《阅后即焚》也嘲讽了美国人目光短浅的世界观。导演瞄准的是小人物，而非大官僚。办公室里的中情局雇员与穿西装的俄罗斯人都很和善，又有点笨头笨脑，多半被表现为疾走在官场光滑地板上的匆忙的脚后跟（追拍脚部是一个典型的科恩主题）。兰利（Langley）的中情局总部与阴沉的苏联时代的俄罗斯大使馆，都是一副死气沉沉、实用主义的模样。

户外是宁静的秋天景象，有着落叶与殖民地时期的乔治敦房屋。这个过度修饰的老旧城市，在纽约州与新泽西外景地的基础上建造而成。尽管陷入了奸情或阴谋，然而这都是一些人生无甚意义之人，因此他们需要制造戏剧。人物再一次写着他们自己的故事，从私通到回忆录，再到哈利妻子写的愚蠢的儿童书。荒谬的是，考克斯不过是中情局的一个公务员。在他的回忆录中，没什么丑闻可以爆料；而琳达和哈利在约会网站上也虚构了自我简介。此外，哈利确信自己被跟踪了，但是查不出哪个机构会这么做。就像俄罗斯套娃一样，故事套着故事；就像《勒布斯基老大》或《血迷宫》一样，没有人能牢牢把握真实情况。伏案工作

的中情局上司向J.K.西蒙命令道:"有意义的话,再转给我……"这部电影全部的意义,都是围绕这个观点展开:意义,可能是个假象。

但是,有些评论家觉得这部电影太刻薄了。没有任何可以补偿无知和自私的温暖。没有玛吉(《冰血暴》)或"督爷"(《勒布斯基老大》)。然而,缺乏同情心也是一种假象。在跌跌撞撞搞砸的间谍活动中,有一种悲悯油然而生。影片集合了一群被中年危机毁灭、害怕在一个变化的世界里变得无关紧要的怪人(附加了电影明星面对衰老的共鸣:"我会被好莱坞一笑置之",琳达假扮成电影人物自嘲地说)。琳达想修正她的身体,重获新生;哈利通过性征服紧紧抓着他的青春不放;考克斯自欺欺人地视自己是一个有几分浪漫主义的冷战斗士。我们视为阴谋的,实际上不过是失败的婚姻、婚外情以及渺茫地在晚年寻找刺激的庸俗后果。因此,它侧面参照了总统克林顿的不检点行为:琳达严谨的刘海,源于莫妮卡·莱温斯基(Monica

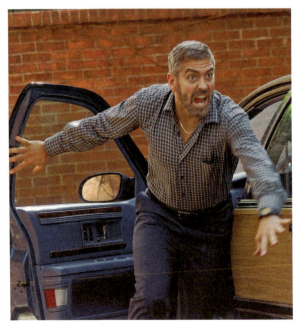

《阅后即焚》中的乔治·克鲁尼

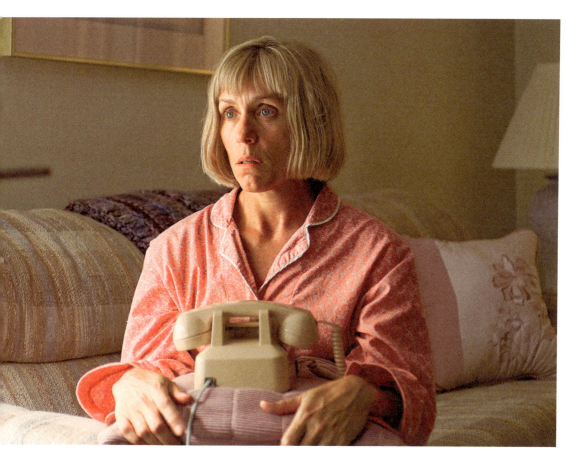

《阅后即焚》中的弗朗西斯·麦克多蒙德

Lewinsky，克林顿性丑闻的女主角）的女性知己琳达·特里普（Linda Tripp），而哈利睡了一个名叫莫妮卡的女人。电影反复展示给我们那些年老的身体拼命锻炼，好重回青春。这是一个悲剧。

这是一个恰当的时间，来思考科恩电影生涯的"中年阶段"。有没有一种可辨识的成熟？他们的电影制作从初期开始就几乎没有表现出外部变化？此刻，变化的主题、不一样的世界观出现了，倾向于老人以及对衰老的关注。格调相近的喜剧《抚养亚利桑那》和《阅后即焚》，就是明显的由年轻人和年长的人制作的电影；而《老无所依》与《血迷宫》相比，更是一部炉火纯青的黑色电影。那么，一个有趣的问题来了：是科恩兄弟越来越个人化，还是我们越来越接近科恩兄弟？

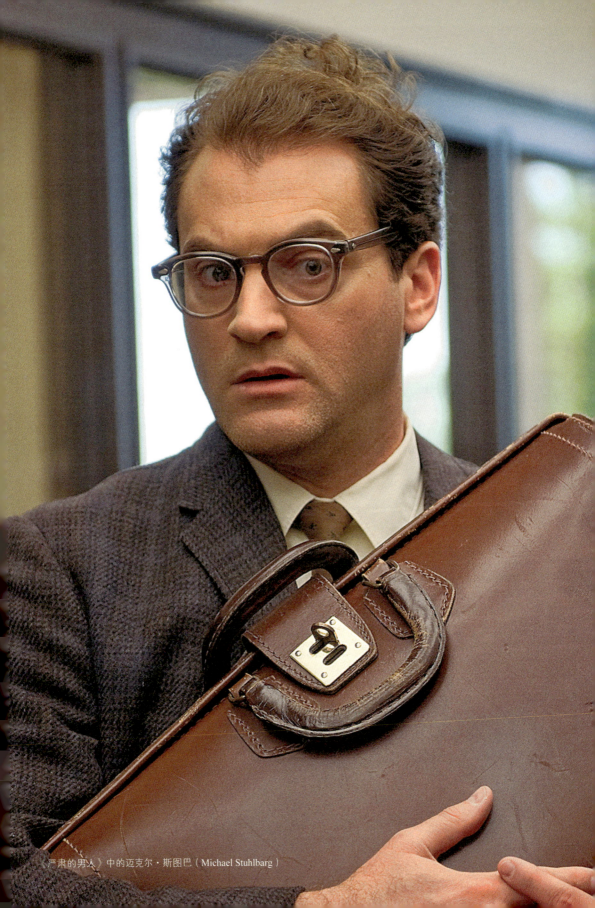

《严肃的男人》中的迈克尔·斯图巴（Michael Stuhlbarg）

第六章

预料之中的不可预料：

从《严肃的男人》

到《大地惊雷》

机会均等的诘问者

兄弟俩在圣路易斯帕克的郊区长大。科恩家是街区上唯一的犹太家庭。父母都很正统,但他们的妈妈是个固执己见的女人——从拉脱维亚里加(Riga, Latvia)的亲人那儿继承的遗产——甚至在安息日(the Sabbath)拒绝开车。是她,确保了年幼的两兄弟保持传统。他们都恪守酒吧戒律,庆祝宗教节日,上希伯来语学校,接受犹太教(Judaism)各式各样的清规戒律的训练。兄弟俩是常见的美国式矛盾人物:他们天生的明尼苏达式内敛被犹太人的健谈中和了,一如他们的犹太式健谈被他们的明尼苏达式内敛所克制。他们明显对犹太人在艺术与娱乐业中的地位着迷。兄弟俩玩弄着套路和程式,剧本里充满了他们拿来寻开心的词语:schmattes(奥地利方言中的"小费")、Hebrews(希伯来语)、kikes(犹太人)。谴责他们受虐狂似地单独挑出犹太人毫无意义——他们并不比其他种族的、社会的、宗教的群体所受的诽谤与中伤多。科恩兄弟是机会均等的诘问者。这与马丁·斯科塞斯和弗朗西斯·福特·科波拉对他们的意大利根脉的探索和经常的批评又有何不同?异教徒(非犹太人)渴望入会。《米勒的十字路口》中的里

乔尔·科恩、伊桑·科恩与阿伦·沃尔夫（Aaron Wolf，中）在《严肃的男人》片场

奥和《勒布斯基老大》中的沃尔特都立誓了。同化概念与对多元亚文化（种族、宗教、文化、职业等方面的少数族群）的描绘，弥漫于他们的作品之中。我们转到哪儿，哪儿就有族群。

科恩兄弟的犹太遗产深深地影响了"科恩兄弟式"。拜他们自己的反讽所赐，他们成为高度个人化的电影人，以至于我们总有一种闯入私密玩笑之地的不安感。但是，如果他们真的愿意将一部电影的背景设置在1960年代晚期的明尼苏达犹太社区，也就是他们童年时代的亚文化场域，那一定是个受欢迎的惊喜。这并不是说，以牺牲他们的怪诞想象为代价。《严肃的男人》（2009）应是他们自《巴顿·芬克》之后最具影射性的作品，也是向小成本制作的回归（700万美元）。

如果说《逃狱三王》部分地取自《奥德赛》，那么《严肃的男人》就是对《约伯记》（The Book of Job）的改写。我们将看到一系列降临到由迈克尔·斯图巴扮演的拉里·哥普尼克（Larry Gopnik）头上的磨难，他是一位物理学教授，也是心满意足的两个孩子的父亲，至少他是这么想的。对于拉里来说，事情变得越来越糟：他即将到来的终身职位似乎摇摇欲坠，一个学生试图贿赂他，他的红脖子邻居侵占了他家的草坪，他的妻子宣布要为了一个能说会道的严肃男人赛·艾伯曼（Sy Ableman，弗雷德·迈拉麦德［Fred Melamed］扮演）而离开他，他怯懦的哥哥亚瑟（Arthur，理查德·坎德［Richard Kind］扮演）将带着他的皮脂腺囊肿一起搬过来……最后这个部分，暗示约伯将遭受脓肿灾难。这类似于《巴顿·芬克》中"盒子里的头"的情节设置——我们永远看不到是什么。拉里不该是这样的命运。他是个好人，一个正直的人，甚至希望自己是个严肃的人。我们能看出来，他属于社区中那种执着于虔诚和名誉的人。这是一个"科恩男人"无法达到的理想化男子的另一种化身。那个标识在警告：力求成为一个严肃的男人，是徒劳的。

上帝 VS 科学

与其说画外音便于我们进入情节的谜题，不如说我们始于一个完全用意第绪语（Yiddish）讲述的独立的民间故事，带着艾萨克·巴什维斯·辛格（Isaac Bashevis Singer，生于波兰的美国犹太裔作家，用意第绪语写作）或肖洛姆·阿莱赫姆（Sholem Aleichem，俄国犹太裔幽默小说家，用意第绪语写作）对地方主义的嘲讽，甚至有一点卡夫卡的感觉。在 19 世纪一个大雪覆盖的波兰犹太人小镇，一位恶灵可能造访了一对正在争吵的农村夫妇。棘手的是，恶灵似乎伪装成来自罗兹（Lodz）的刚刚死去的社区长老格劳什科瓦（Groshkover）。可是它看上去与接下来的故事没有什么关系（或者他们可能是遥远的哥普尼克祖先？），就像很多过去影片中的叙述者或伪造的字幕卡一样，在此是要定下一种基调。然而电影的主体渐渐显露——它完全是这个民间传说的"后裔"，好人成为故事叙述者的阴谋的牺牲品。那么问题来了：究竟是拉里将祸端加诸自身，还是世界将祸端加诸他？换句话说，为什么犹太人总是遭厄运？或者为什么犹太人总是在抱怨（由于某些原因）他们遭厄运？

《严肃的男人》中的迈克尔·斯图巴

《严肃的男人》中的迈克尔·斯图巴与弗雷德·迈拉麦德

拉里无疑是个矛盾体：一个虔诚的人和一个物理学家。他可以在黑板上写满令人望而却步的复杂方程式，以证明"海森堡不确定性原理"（它第二次出现在科恩兄弟的作品中；他们喜欢它，它似乎概括了人类困境），却又仍然希望上帝回应他牢骚满腹的呼唤。科学与宗教，对他都没什么帮助。他试图成为一个严肃的人，但他的生活却是个玩笑。他从宇宙、从他的妻子朱迪斯（Judith，由莎瑞·莱尼克［Sari Lennick］扮演），最重要的是从他转而寻求安慰的拉比三部曲（the trilogy of rabbis）那儿寻找答案。但无论转到哪里，谜团都会加深。

就像《冰血暴》一样，人物集合了普通人最荒诞不经的遭遇，导演再次鼓励演员们给出细致入微的表演，而不是漫画式的讽刺夸张。就科恩兄弟所有驾轻就熟的喜剧而言，这部电影由迈克尔·斯图巴的感人表演所定义。斯图巴扮演的拉里，是趋于崩溃却又不屈不挠的典范，每遇到新的不公，他的眉毛就疲倦地向上一扬，无望地呼求头脑清醒。他是这部电影普适性的关键。拉里不只代表了犹太人的境况，也代表了人类的境况。

科恩独奏

科恩兄弟很少被分开采访,他们通常作为一个创作整体被提及,以至于人们看不透他们鉴赏力的差别。即使伊桑作为制片人、乔尔作为导演的最初区分,也被证明是武断的:他们一起工作,完全是联合作业。在编剧阶段,的确是伊桑打字(两者中好一点儿的打字员);在剪辑阶段,乔尔剪接(在剪辑室里学会的)。奇怪的是,故事板艺术家 J. 托德·安德森注意到,两兄弟倾向于从相反的方向看镜头:伊桑从左到右,乔尔从右到左。伊桑可能更受语法感染,绞尽脑汁地想,直到落在剧本上(他在《米勒的十字路口》中坚持用"take your flunky and dangle")。很明显,伊桑也在电影、戏剧、短故事和诗歌里追求他的缪斯女神。他快乐地认为这是一种再创造,执导电影是白天的工作,同时他也为我们提供了一位独立艺术家的形象。

1998 年,伊桑出版了《伊甸园之门》(*Gates of Eden*)。这是一部短篇小说集,也是一部明显带有科恩修辞的有趣集子:紧追不舍的私家侦探、酒鬼、警察、酒吧招待、电台主持人、吹毛求疵的犹太小子。小说集疯狂混合了黑色戏仿和对明尼苏达人教养的古怪致敬,读起来就像电影的缩影,这暗示着伊桑在很大程度上负责影片中的俏皮话、存在主义的暗流以及复杂精细、抑扬顿挫的讲话。当然还有一种将语言篡改为幽默的乐趣:在一个故事里,一个盲人委托者与一个

聋子调查员通过打字机交流，只是他的手放错了位置，告知侦探"U tgubjnt mufe us cgeatubg ub ne"。不过，通过对程式的解构，他揭示了人性的弱点。在 2009 年出版的《醉驾司机话晒事》（*The Drunken Driver Has the Right of Way*）中，有些东西被放大了（他的第二部诗歌集是《此日末世》[*The Day the World Ends*]，2012 年出版，黑色诗歌集）。再一次，他精心设计的世界是我们所熟悉的：怪诞的美国史料，灼热的暴力，硬汉的对话，黑色电影的玩意。他玩弄着押韵和五行打油诗，嘲弄自视为高雅艺术的诗歌观，同时拣选出达希尔·哈米特、福克纳和让·保罗-萨特（Jean-Paul Sartre）这样的英雄。伊桑的诗歌坚守悲悯，有失望的气息与不复存在的梦。《在街上被推倒》（"Toppled in the Street"）令人心碎地描绘了柏油路上的一个老人，在陌生人直瞪瞪傻看着他虚弱枯萎的身体时思考着他的道德观。电影感在纸面上加强了，还带有一丝存在主义的恐惧，悬浮在尖酸刻薄的幽默与稍显陈旧的机智上。

　　伊桑作为戏剧家的生涯，始于 2008 年外百老汇（Off-Broadway）的舞台剧《将近夜晚》（*Almost an Evening*）。评论界热烈赞美这部戏剧，喜欢它的喜剧笑话、萨缪尔·贝克特（Samuel Beckett）的味道和一种被认为属于科恩电影的超现实品质。在这部戏剧中，科恩兄弟的"疏远的美国"被美化成一个形而上学的世界，在那里，启蒙是一种徒劳的追求，这让我们想起伊桑的专业——哲学。

个人情怀

毫无讽刺意味,拉里不断增加的挫败,使他开始像一位试图从高深莫测的科恩兄弟口中诱出答案的勇敢记者一样。"如果他不打算告诉我们答案,为什么要给我们问题?"拉里恳求着。这究竟是为什么?还是他应该仅仅袖手旁观、拥抱神秘?很自然,当采访提到自传性的问题时,兄弟俩依旧谨言慎行。你可以说这会让人想起他们的童年。

拉里的儿子丹尼(Danny,由阿伦·沃尔夫扮演),体现了1960年代末不靠谱的电视给予年轻一代的世俗诱惑与父辈强加给他们的过时价值观之间的紧张关系。片中所有一丝不苟的文化细节都围绕着个人经历展开:红色猫头鹰杂货店,《F战队》(F Troop),以及丹尼背着拉里注册的哥伦比亚唱片俱乐部(Columbia Record Club)。在蜂拥而至的各式磨难中,拉里收到一张桑塔纳(Santana)的唱片《阿布拉克萨斯》(Abraxas)。这个奇特的选择如此完美。这是一种酸涩的记忆。音乐将扮演自己的角色,混合了卡特·布尔维尔的伤感配乐,弥漫着犹太唱诗,以及"杰斐逊飞机"(Jefferson Airplane)的迷幻摇滚:这是传统与未来之争的另一个象征。

片中的中西部背景,像法戈一样优美而单调,仿佛有什么险恶之事潜藏在平静的外表之下。摄影师罗杰·迪金斯回归,用一种奇异的倾斜、变焦以及低位跟踪摄影来扭曲常态,整个世界变得恍恍惚惚。这是一种变幻莫测的平淡无奇,每次电话铃响便是一个新灾难的前奏,虽然摆脱了科恩兄弟的突发暴力,却像他们做的任何事一样令人不安。

但是,《严肃的男人》有助于理解许多科恩兄弟所谓的"难解之谜"。犹太教养中的冗长仪式,回荡在科恩所痴迷的"道德力学"中:没完没了的道德、教规和礼仪行为。忽视它们,风险自担。拉里,是科恩人物中被

《严肃的男人》中的阿伦·沃尔夫

乔尔·科恩与伊桑·科恩在《严肃的男人》片场

"自我实现"所折磨的最严重的一例。那是一些因质疑他们所在之地而受到惩罚之人。《勒布斯基老大》中的"督爷",因调查而挨打、被抢;《影子大亨》中的诺维尔·巴尼斯在明白他是个傀儡时被逼自杀;《冰血暴》中的卡尔·肖沃尔特胆敢在法戈运用逻辑,因此被枪击、斧砍、塞进木片切削机。质疑上帝或宇宙或科恩兄弟,你就是自找麻烦。故事是神圣不可侵犯的,剧本是神圣不可侵犯的。要么笑,要么死。这也显露出他们的影片风格带有一种老式犹太喜剧演员辛辣的、吹毛求疵的、哲学的音色——从伍迪·艾伦到杰基·梅森(Jackie Mason)的自嘲气息。他们十分热衷于讲一个好故事,经常在用一个包袱击中你而咯咯笑成一团之前突然疯狂离题。科恩兄弟将整部电影拍成了一个长长的、复杂的而又富有洞察力的玩

笑。这不是虚无主义。他们将人物带到理智的边缘，然后去发现紧紧附着其上的人性。《米勒的十字路口》中的汤姆留住了他的帽子，《抚养亚利桑那》中的"嗨"梦想着犹他州，《勒布斯基老大》中的"督爷"去打保龄球……

没有大明星，充满模棱两可的气息，《严肃的男人》面向一批更为精选的观众。由于成本不高，3600万美元的全球票房算是一个可观的回报，外加两项奥斯卡奖提名：最佳原创剧本和最佳影片。批评家像是多年的粉丝，很高兴科恩兄弟恢复了他们早期作品中的含蓄力量，但是又多了一种人性维度。

然而，我们该怎么理解那个难以捉摸的结尾呢？正当一切恢复了和谐时，拉里的电话铃再次响起，丹尼抬头看到一阵龙卷风朝他们的方向旋转而来，这是另一个来自上帝或宇宙或科恩兄弟的惩罚。从这部他们最为个人化的电影，可以得出最为残酷的结论：无法逃脱……那些留下来看完字幕的人，可能会被"免责声明"逗笑："没有犹太人在拍这部电影时受到伤害。"要么笑，要么死。

严肃的男人三部曲

《巴顿·芬克》(1991)、《缺席的男人》(2001)、《严肃的男人》(2009),在科恩兄弟的作品谱系中组成了"个人三部曲"。三个截然不同却有可比性的男人,徒劳地企图将他们混乱的世界(或是他们的导演想扔给他们的)置于控制之下。与他们的其他电影相比,兄弟俩在这几部影片中成为人物角色的一部分(更多地融入了兄弟俩的特质),虽然影片是以那些自恋、内省与饱受折磨的人物为中心。三部曲中,两个是犹太人,另一个是格格不入之人。每个人都将面临一个越来越离奇的世界:一个滑向超自然的世界,一个将证明是不可逾越的挑战。

在《巴顿·芬克》中,约翰·特托罗扮演的编剧巴顿·芬克是一位严肃的艺术家,被要求为好莱坞片厂写一部拳击电影,但是他饱受写作障碍的折磨,所住旅馆的墙壁上开始显现出恶魔,最受打击的是他的"普通人"的梦想:隔壁那个精神变态的保险推销员。在《缺席的男人》中,比利·鲍伯·松顿扮演的理发师埃德·克兰——三人中最不智慧的,但仍然是个安静的思考者——不过是想做干洗生意,但他的愿望被谋杀与 UFO 的超自然景象所围困。埃德·克兰是三人中最被动也最少被自身遭遇所折磨的一个(也最不聪明),但是将失去一切。在《严肃的男人》中,迈克尔·斯图巴扮演的拉里是一个物理

《严肃的男人》中的迈克尔·斯图巴

学教授,只想在他的小镇大学里获得一个终身教职,在他的社区里被视为一个严肃的男人,但是他将面对无动于衷的上帝送来的一个又一个磨难。他不该被如此对待,但这里的陷阱似乎是:希望以某种方式改善你自己,你就将被视为一个更好的人。每个"严肃的男人",都以不同的方式寻找美国梦(巴顿·芬克想要获得艺术上的认可与好莱坞的奖赏)。根据科恩兄弟的观点,这并不像其声誉所暗示的那样容易得到。此外,每部电影都在喜剧与悲剧之间"诗意地"徘徊。这些是科恩兄弟最风平浪静的电影,可以说,也是他们最个人化、最珍贵的电影。科恩兄弟,也是严肃的男人。

寻找对的声音

在《严肃的男人》的回归之后,科恩兄弟渴望来点儿动静大的。他们决定拍《大地惊雷》(*True Grit*,2010),不是翻拍1969年约翰·韦恩(John Wayne)的成功之作,而是改编1968年出版的查尔斯·波蒂斯(Charles Portis)的原著小说。

尽管共同享有黑色幽默和陡峭景观,查尔斯·波蒂斯却是一个比科马克·麦卡锡更戏谑更浪漫的作家,更符合科恩兄弟的鉴赏力。他们被一个志趣相投的人所吸引。波蒂斯同样对民间的怪异之事感兴趣,对取名字和非常规的情节转折很有一套,有点"科恩兄弟式"的样子。他们同样欣赏美国人讲话时那种摇摆不定、抑扬顿挫的文学腔。《大地惊雷》的诸多诱惑之一,是刻画另一个与世隔绝的社区的机会——在历史意义和地理意义上——并且这个社区具有它自身的特殊方言。以此方式,《米勒的十字路口》被它的黑帮行话所定义,《逃狱三王》被它的乡巴佬土话所定义。

小说由玛蒂·罗斯(Mattie Ross)温暖而又一丝不苟的声音来讲述:坚定(尤其是音节),充满道德正义感的愤怒,还有着从詹姆斯国

《大地惊雷》中的杰夫·布里吉斯

王钦定版《圣经》（King James Bible）中引经据典的天赋。经过上千次试音，99%的人都不具有这么丰富的声音，但是一个来自洛杉矶千橡市（Thousand Oaks）、名叫海莉·斯坦菲尔德（Hailee Steinfeld）的14岁女孩脱颖而出，好像直接从1870年代走出来的。她很自然地念着剧本中的古旧措辞，很多都是逐字逐句取自小说。事实上，斯坦菲尔德远比其经验丰富的联合主演更驾轻就熟。相形之下，杰夫·布里吉斯扮演的罗斯特·考伯恩（Rooster Cogburn）含糊不清地说着话，几乎听不见——一个喝着威士忌、吐着烟草、住在边境线上的"督爷"。直到对着他身边任何没用的

《大地惊雷》中的马特·达蒙与海莉·斯坦菲尔德

蠢蛋练习枪法,然后他变得冷酷、训练有素:这是一个卓越的杀手。"科恩人物"经常看上去一无所长,除了施予死刑!布里吉斯努力减少他的缩略语("Don't 必须是 Do not,Can't 必须是 Can not),让重点词句带上分量。巴里·佩珀(Barry Pepper)扮演黑帮老大内德·佩珀(Ned Pepper),认为他的台词就是美式莎士比亚语言,完全由五步抑扬格诗、韵律和音乐性写就。《大地惊雷》里的每个人都爱上了自己的声音,但是没有人像马特·达蒙(Matt Damon)扮演的拉博夫(LaBoeuf)那样精神抖擞,用他慢吞吞的自吹自擂来"训斥"世界,再深吸一口烟斗,挖苦地停顿一下。当然,这里没有即兴表演。所有这些奇特的抑扬变化,完全是由剧本规定的。

成功与神话

情节原本可以设置在阿肯色州（Arkansas），那是查尔斯·波蒂斯出生的地方，但是科恩兄弟非常乐于弄虚作假，寻找典型之地而非准确之地。他们考察了俄克拉荷马州（Oklahoma）、田纳西州（Tennessee）、犹他州，最终选定了新墨西哥，因为它让人想起约翰·福特（John Ford）的《搜索者》（*The Searchers*，1956）、霍华德·霍克斯的《红河》（*Red River*，1948）以及亨利·哈撒韦（Henry Hathaway）的原版《大地惊雷》（*True Grit*，1969）中的乡村。这里有经典西部片里的一些东西，草木比《老无所依》中的粗犷沙漠更繁茂。电影似乎按照一个不合逻辑的顺序仓促经过了四季：秋、夏、冬，然后在一个清新的春天里"落地"，进入终极对决。一旦越过根据老照片改造的威廉堡（Fort William）房屋，保留地的荒野就呈现出一种超现实的气质，骑手似乎变成了传奇。在某种程度上，他们就是。像《逃狱三王》的流浪汉三人组一样，《大地惊雷》的三个人也将遭遇形形色色的怪异之事——最大限度地忠实于波蒂斯的小说。裹着熊皮的老牙医仿佛是径直从乔尔与伊桑的设想中走出来的；兄弟俩偏爱医生和牙医。故事的发展

轨迹，从城市的现实主义故事发展为乡村轶事，继而在戏剧性的结尾完全化为传奇：罗斯特飞奔在星光点点的夜晚，去救被蛇咬了的玛蒂。

《大地惊雷》是一个巨大的胜利，这是第一部在美国打破1亿美元票房纪录的科恩电影（全球票房2.5亿美元）。评论家注意到，它少了科恩兄弟式的诡计，是继《严肃的男人》之后他们拍摄的最不个人化也最容易理解的电影。它受欢迎，更多是由于玛蒂富有魅力的咄咄逼人（证明了是她拥有"真正的勇气"）的表演而非兄弟俩的电影制作？当然，这部电影可以按照表面意义来理解，甚至被认为是诚挚的。罗斯特和玛蒂之间形成了一种温柔的父女情感——即使在他们不动声色时，时代境况使两个灵魂变得坚韧。这部电影更忠于电影传统，更少解构，也没有对类型的重组。尽管它说了那么多，却又没什么要说的。它就是一部电影。如果它是"科恩兄弟式"的，那么同样也是波蒂斯式的：方言，黑色幽默，浓烈的暴力，所有清晰的美国主旨。观众最终能够鱼和熊掌兼得吗——置身于一部电影之中，又没有被提醒他们正坐在电影院里，安静地享受着科恩艺术的活力与想象力？如果是这样的话，就有一点悲伤。

《大地惊雷》中的海莉·斯坦菲尔德、马特·达蒙与杰夫·布里吉斯

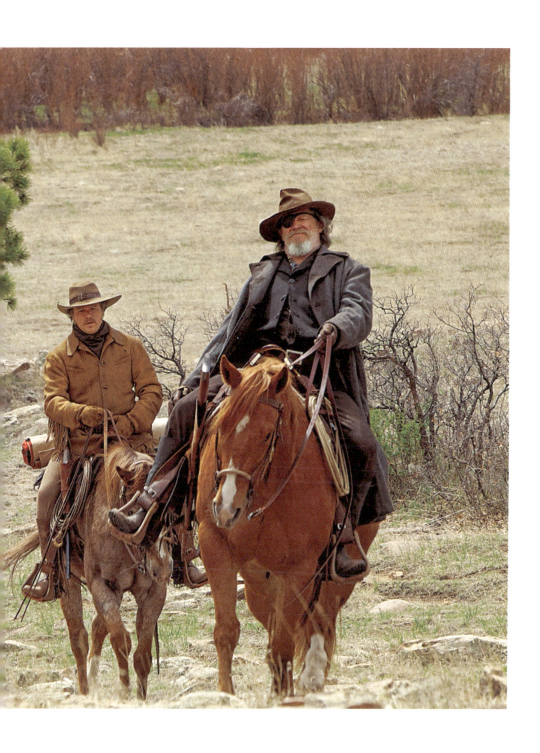

第六章　预料之中的不可预料：从《严肃的男人》到《大地惊雷》　157

哦，兄弟

科恩兄弟代表着某种不可能：一个完全由他们自己设计的导演生涯——保留最终剪辑权，创造一个不受外界干扰的封闭世界，在那里，他们能够培养自己的缪斯，不被时尚潮流、市场力量或片厂压力所左右。在某些地方，他们改造了传统，但是动机不明。无论成功还是失败，他们都不会动摇。在29年里拍了15部电影后，他们成了名人，开创了一种风格。大批粉丝不关心他们下一步要做什么，只关心结果。我们所追求的，是下一个充斥着梦与暴力的错综复杂的"科恩兄弟式"迷宫：到处是语速飞快的女人和顽劣之徒；情感永远与反讽姿态和黑色喜剧作斗争；意义和真相总是从我们手中溜走，就像试图去捕捉烟雾一样；电影总是诱惑我们去解开那些"打了结"的谜题。

提出问题是重要的。编剧、导演、制片、剪辑——科恩兄弟越来越接近任何一个践行"作者论"的电影人，即使是两颗心的一个联合体。然而，关于"科恩兄弟式"的最终定义，仍然难以描述。它就该是这样的。兄弟俩自己可能也不知道那是什么。他们将重构神话作为一种揭示真相的手段。

乔尔·科恩、伊桑·科恩与杰夫·布里吉斯在《大地惊雷》片场

经由他们的风格化、各种参照、反复出现的主题和手法——一种共享的DNA，他们发现了一个不可能在任何别处发现的美国——这是一张关于人类困境的黑暗的、有趣的、特殊的地图。他们所有的讽刺与聪慧诞生于一种探索精神：探索故事叙述本身的结构。其中，有自我分析。从梦到歌曲、神话再到他们自己的媒介——电影，他们展示了自己的理解并传授了自己的一些心得。这 15 部电影，也是探索乔尔与伊桑的一张地图。

大事记

1954

10月29日,乔尔·科恩生于明尼苏达州的明尼阿波利斯,是埃德与蕾娜·科恩之子。

1957

9月21日,伊桑·科恩生于明尼苏达州的明尼阿波利斯。科恩一家有着波兰-俄罗斯犹太人血统。祖父将复杂的波兰别名缩短为"科恩",听上去更像爱尔兰人。

1965

乔尔买了第一台超8摄影机,兄弟俩和他们的一帮当地朋友一起拍电影。他们的努力成果,包括《埃德……一只狗》《香蕉电影》《北方伐木工人》(*Lumberjacks of the North*)《亨利·基辛格:忙碌不停的人》。

1968

兄弟俩加入教师皮特·彼得森(Pete Peterson)的电影社团"八又二分之一俱乐部",他们第一次看到特吕弗的《四百击》,还看了许多其他外国电影。除此之外,两兄弟都被视为"不起眼"的学生。

1974

秋天，乔尔进入纽约大学蒂势艺术学院（Tisch School of the Arts）的电影专业攻读大学。四年后，他进入奥斯汀（Austin）的得克萨斯大学（University of Texas）电影学院读研究生。这个选择源于一段短暂的早期婚姻。他只在奥斯汀待了一个学期，但是它为后来《血迷宫》的背景提供了灵感。

1977

秋天，伊桑对于自己想追求什么尚未有真正的想法，选择了去普林斯顿大学学习哲学。他完成了论文《关于维特根斯坦后期哲学的两种观点》（"Two Views of Wittgenstein's Later Philosophy"）。科恩式反讽初露端倪，这篇论文用维特根斯坦批判了维特根斯坦。

1980

春天，伊桑与哥哥搬去纽约，通过给电视警匪片《警花拍档》（Cagney & Lacey）兼职写剧本，赚了很多生活费。兄弟俩开始联合写剧本，他们想拍自己的电影。这些早期剧本之一，是一部黑色电影——背景设置在得克萨斯的《血迷宫》。导演山姆·雷米雇了乔尔，做他的惊悚片《鬼玩人》的助理剪辑。雷米影响了科恩兄弟的风格，也成为他们重要的合作者。他借助当地投资者拍摄了他的第一部电影，这也激发了科恩兄弟以同样方式为《血迷宫》筹集资金。

1982

10月4日，《血迷宫》开始为期8周的拍摄，始于得克萨斯的奥斯汀及其周边。此时，乔尔27岁，伊桑25岁。在拍摄过程中，乔尔开始与女

演员弗朗西斯·麦克多蒙德恋爱，她在这部电影里扮演女主角艾比。

1983

在为《血迷宫》的发行而努力并与山姆·雷米住在洛杉矶时，科恩兄弟遇到了发行公司 Circle Films 的本·巴伦霍兹。巴伦霍兹对他们充满争议的电影印象非常深刻，同意发行这部影片，还与他们签了一份四部影片的合同。兄弟俩也开始与雷米一起创作两个剧本——《XYZ 杀人犯》(*The XYZ Murders*)与《影子大亨》。

1984

4月1日，乔尔与弗朗西斯·麦克多蒙德结婚。山姆·雷米执导了喜剧犯罪片《XYZ 杀人犯》，影片后来改名为《捉虫杀人事件》(*Crimewave*, 1985)，遭遇惨败。科恩兄弟后来否认这个项目，但是它滑稽、亢奋的风格，预示了他们当时正在写的《抚养亚利桑那》。

1985

1月18日，《血迷宫》在圣丹斯电影节首映，获得了评论界的好评，而后开始了非常有限的公映，在小范围内轰动一时。有成功做后盾，科恩兄弟搬出好莱坞，回到了纽约。

1986

1月，《抚养亚利桑那》开始为期13周的拍摄。

1987

2月，当《抚养亚利桑那》在纽约首映时，科恩兄弟正在参加山姆·雷

乔尔·科恩在《血迷宫》片场　　乔尔·科恩与伊桑·科恩在《抚养亚利桑那》片场

米《鬼玩人2》(*The Evil Dead 2*)的放映。被问及他们为什么没有出现在自己电影的首映上时，乔尔回答道："我们已经看过那部电影了。"

3月6日，《抚养亚利桑那》在美国公映，获得相当大的成功。

1988

科恩兄弟得到为华纳兄弟拍摄《蝙蝠侠》(*Batman*)的机会，但是他们拒绝了。取而代之的是，他们选择了一部黑帮惊悚片，名为《米勒的十字路口》，Circle Films与20世纪福克斯公司联合制片。当《米勒的十字路口》写不下去时，他们去了洛杉矶。这趟旅程给了他们写作《巴顿·芬克》的灵感，三星期内完成了初稿。写作《巴顿·芬克》的过程也"释放"了《米勒的十字路口》，使他们得以完成后者的写作。兄弟俩也将不署名而重写山姆·雷米的《变形黑侠》(*Darkman*)的工作纳入计划中。

1989

秋天，《米勒的十字路口》在新奥尔良开拍。

1990

6月27日，《巴顿·芬克》开始为期45天的拍摄，从洛杉矶长滩（Long Beach）的玛丽皇后酒店的酒吧开始。因为巴里·索南菲尔德去执导电影了，

他们雇用了罗杰·迪金斯，与这位英国摄影师形成了一种至关重要的创作伙伴关系。

9月21日，《米勒的十字路口》作为纽约电影节的开幕影片，获得普遍好评。

10月2日，伊桑与剪辑师特里西亚·库克（Tricia Cooke）结婚。

1991

5月，《巴顿·芬克》在戛纳电影节首映，罗曼·波兰斯基担任主席，也许因为与他自己的作品有相似性，波兰斯基欣赏这部电影，颁给了它金棕榈大奖与最佳男主角（约翰·特托罗）。

8月21日，《巴顿·芬克》在美国上映，评价良好，票房一般。

1992

科恩兄弟整理被搁置已久的一个剧本：1984年与山姆·雷米一起写的《影子大亨》。与此同时，他们开始创作两个新剧本——《冰血暴》和《勒布斯基老大》。他们以不同的方式写作，两个都是犯罪故事。

10月，在北卡罗来纳威尔明顿（Wilmington）的Carolco片厂，开始《影子大亨》为期15周的拍摄，山姆·雷米担任第二摄制组导演。

1994

1月，《影子大亨》在圣丹斯电影节上无甚反响。3月11日，在美国上映后，口碑与票房皆惨败。这是科恩兄弟蒸蒸日上的职业生涯所遭受的第一个严重打击。兄弟俩没有被吓倒，将《勒布斯基老大》作为他们的下一部影片，但是杰夫·布里吉斯此时正忙于拍摄其他影片，于是他们迅速转向《冰血暴》。

1995

1月23日,《冰血暴》开拍,遭遇了明尼苏达的反常暖冬,缺少他们想要的大雪。

1996

3月8日,《冰血暴》在美国局部上映,收获了科恩兄弟生涯中最好的评价。4月11日,《冰血暴》大规模上映,他们获得了自《抚养亚利桑那》之后最大的成功。这是科恩兄弟的一个高产阶段,同年晚些时候,乔尔与弗朗西斯·麦克多蒙德收养了一个儿子——佩德罗(Pedro);伊桑与特里西亚·库克生下了一个儿子——巴斯特(Buster)。他们也开始构想将荷马的《奥德赛》重新设置在大萧条时期的密西西比,后来取名《逃狱三王》。此外,他们开始全面改编詹姆斯·迪基(James Dickey)的《飞向白海》(*To The White Sea*)。

1997

3月24日,《冰血暴》获得七项奥斯卡提名,赢得两座小金人——最佳女演员(弗朗西斯·麦克多蒙德)与最佳原创剧本(乔尔与伊桑)。在颁奖前,科恩兄弟不得不坦白,获得提名的剪辑师罗德里克·杰恩斯其实是他们两人的化名。

1998

2月15日,《勒布斯基老大》在柏林国际电影节首映,3月6日于美国上映,反响不热烈。随着观众对杰夫·布里吉斯的喜剧惊悚片的欣赏热情日益高涨,《勒布斯基老大》成为科恩电影中最受欢迎的一部。

10月,伊桑出版了一部14个短篇故事的合集,名为《伊甸园之门》。

乔尔·科恩与伊桑·科恩
在《冰血暴》片场

乔尔·科恩与伊桑·科恩
在《逃狱三王》片场

合集中的很多故事以前都在《花花公子》《名利场》《纽约客》上发表过，混合了犯罪以及对黑色风格的戏仿，颇受好评。兄弟俩一起改编了埃尔莫尔·伦纳德（Elmore Leonard）的《自由古巴》（*Cuba Libre*），并重写了浪漫喜剧《真情假爱》，这些都是为环球片厂而做。

1999

8月，《逃狱三王》开始在密西西比的坎顿（Canton）及其周边拍摄。

2000

5月13日，《逃狱三王》在戛纳电影节首映，成为国际市场上的热门影片。直到12月22日，《逃狱三王》才在美国上映。为这部影片做宣传时，科恩兄弟提及他们即将开拍一部"理发师电影"，由比利·鲍伯·松顿主演，在圣罗莎（Santa Rosa）和加州洛杉矶的郊区拍摄。

2001

5月，《缺席的男人》受邀参加戛纳电影节，乔尔与大卫·林奇（《穆赫兰道》[*Mulholland Drive*]）同获最佳导演奖。

2002

春天,即将与布拉德·皮特投入战时生存剧《飞向白海》时,20 世纪福克斯公司精简预算,科恩兄弟觉得他们的电影不可持续,这个项目被取消了。取而代之的是,他们接受委托去执导《真情假爱》,整个夏天都在洛杉矶拍摄这部影片。表面上这是一个片厂项目,也是他们迄今最贵的一部电影。然而讽刺的是,6000 万美元刚好是他们为《飞向白海》要求的预算。

2003

9 月 2 日,《真情假爱》在威尼斯电影节首映,反响不一。但是 10 月 10 日影片在美国上映后,反响不错。此间,富有创造力的科恩兄弟已经在包装《老妇杀手》——他们的第一部正式翻拍片。

2004

3 月 26 日,《老妇杀手》上映后遭到差评,普遍反映它是另一个源自片厂的项目,并未真正展现出科恩兄弟的才华。《老妇杀手》与《真情假爱》一道,被视为科恩电影生涯的创作最低点。无论重要与否,由于美国导演工会的一个新规则,这是他们第一次共享导演、编剧和制片人的"荣誉"。在重新投入拍摄工作之前,科恩兄弟从容地继续写着各种各样的剧本。

2005

8 月,科恩兄弟同意执导改编自科马克·麦卡锡的新西部小说《老无所依》的影片。

2007

8 月 27 日,科恩兄弟回到闹剧的根源,拍了黑色喜剧《阅后即焚》。

这是自《缺席的男人》之后他们的第一个原创剧本。

10月9日,《老无所依》开始在美国局部上映,欣喜若狂的评价标志着科恩兄弟恢复了状态,受到了欢迎,八项奥斯卡提名强有力地证明了这一点。

2008

2月24日,《老无所依》赢得四项奥斯卡:最佳男配角(哈维尔·巴登)、最佳改编剧本,以及两个大奖——最佳导演和最佳影片。

9月8日,科恩兄弟开始拍摄他们的第三部小成本电影——高度个人化的喜剧片,剧情设置在明尼阿波利斯郊区的《严肃的男人》。

10月12日,在威尼斯电影节首映后,《阅后即焚》在美国上映。

2009

10月2日,《严肃的男人》被广泛视为科恩兄弟最具自传性的作品,刻画了1960年代末的一个犹太社区。影片票房平平,获得最佳影片提名。这部电影被视为模棱两可、暧昧不清的《巴顿·芬克》的姊妹篇。科恩兄弟一头扎进查尔斯·波蒂斯的西部小说《大地惊雷》的改编工作中,他们自2008年起就在思考这件事。

2010

3月,《大地惊雷》在新墨西哥的圣塔菲(Santa Fe)开拍。遭遇一些天气问题后,影片拍摄于6月顺利完成。

12月22日,《大地惊雷》在美国上映,获得巨大成功,全球票房2.5亿美元。

 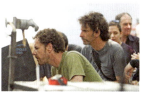

乔尔·科恩与伊桑·科恩在《严肃的男人》片场　　伊桑·科恩与乔尔·科恩在《大地惊雷》片场　　海莉·斯坦菲尔德在《大地惊雷》片场

2011

5月，科恩兄弟编剧的翻拍片《神偷艳贼》(*Gambit*)开拍，迈克尔·霍夫曼(Michael Hoffman)执导。在一段理所应当的休息之后，科恩兄弟开始考虑接下来做什么，最终宣布的计划是《醉乡民谣》(*Inside Llewyn Davis*)，讲述1950—1960年代的纽约格林尼治民谣乐坛的故事。同时他们也宣布了进军电视界的第一个项目——一部诡异的私人侦探系列剧《哈维·嘉宝》(*Harve Karbo*)，为Imagine电视台制作。

2012

2月6日，《醉乡民谣》在纽约开拍，由奥斯卡·伊萨克(Oscar Isaac)、贾斯汀·汀布莱克(Justin Timberlake)、凯瑞·穆里根(Carey Mulligan)主演。

作品目录

短 片

《杜伊勒里宫》（*Tuileries*），2006

格式：35毫米

时长：5分

演员：史蒂夫·布西密、朱莉·巴塔伊（Julie Bataille）、阿克塞尔·齐纳尔（Axel Kiener）

剧情：在巴黎地铁站的站台上，一位美国游客与一个女孩眼神相触，当女孩为了赢回她的男朋友而亲了他时，他震惊了……这是《巴黎，我爱你》的多个小故事之一。

《世界电影》（*World Cinema*），2007

格式：35毫米

时长：3分20秒

演员：乔什·布洛林、格兰特·赫斯洛夫（Grant Heslov）、布鲁克·史密斯（Brooke Smith）

剧情：在一部美国电影中，一个牛仔正在让·雷诺阿的《游戏规则》（*The

Rules of the Game）与努里·比格·锡兰（Nuri Bilge Ceylan）的《气候》（Climates）之间徘徊。这是为纪念"戛纳电影节60周年"而拍的法国短片集《每个人一部电影》（To Each His Own Cinema）的片段之一。

长片

《**血迷宫**》（*Blood Simple*），1984

编剧：乔尔·科恩、伊桑·科恩
摄影：巴里·索南菲尔德
艺术指导：简·马斯基
剪辑：罗德里克·杰恩斯、唐·维格曼（Don Wiegmann）
音乐：卡特·布尔维尔
制片人：伊桑·科恩
制片公司：River Road 影业、Foxton 娱乐公司
时长：1 小时 39 分
演员：约翰·盖兹、弗朗西斯·麦克多蒙德、丹·哈达亚、M. 埃米特·沃尔什
剧情：确信他年轻的妻子艾比与酒吧伙计雷伊有了婚外情后，马蒂雇了一个私家侦探维瑟，先是拍了他们的照片，而后试图谋杀他们。

《**抚养亚利桑那**》（*Raising Arizona*），1987

编剧：乔尔·科恩、伊桑·科恩
摄影：巴里·索南菲尔德
艺术指导：简·马斯基
剪辑：迈克尔·R. 米勒
音乐：卡特·布尔维尔

制片人：伊桑·科恩

制片公司：Circle Films、20世纪福克斯

时长：1小时34分

演员：尼古拉斯·凯奇、霍莉·亨特、约翰·古德曼、威廉·弗西斯、特雷·威尔逊、弗朗西斯·麦克多蒙德

剧情：因为无法怀有自己的孩子，惯犯"嗨"与警察埃德选择了从亚利桑那夫妇的五胞胎中偷走一个。但是他们仓促的计划首先导致斯诺茨兄弟的越狱，然后将《启示录》中的地狱使者带到了家门口。

《米勒的十字路口》(Miller's Crossing)，1990

编剧：乔尔·科恩、伊桑·科恩

摄影：巴里·索南菲尔德

艺术指导：丹尼斯·盖斯纳

剪辑：迈克尔·R. 米勒

音乐：卡特·布尔维尔

制片人：伊桑·科恩

制片公司：Circle Films、20世纪福克斯

时长：1小时55分

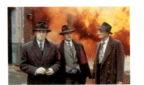

演员：加布里埃尔·伯恩、马西娅·盖伊·哈登（Marcia Gay Harden）、阿尔伯特·芬尼、约翰·特托罗、乔·鲍里托

剧情：1920年代末，在一座不知名的东海岸城市，爱尔兰黑帮老大里奥拒绝向他的竞争对手强尼出卖一个欺诈的赛马赌注者——因为他是里奥新女友的哥哥，一场枪战爆发。

《巴顿·芬克》(Barton Fink)，1991

编剧：乔尔·科恩、伊桑·科恩

摄影：罗杰·迪金斯

艺术指导：丹尼斯·盖斯纳

剪辑：罗德里克·杰恩斯

音乐：卡特·布尔维尔

制片人：伊桑·科恩

制片公司：Circle Films、标题影业

时长：1 小时 56 分

演员：约翰·特托罗、约翰·古德曼、朱迪·戴维斯、迈克尔·勒纳

剧情：1941 年，知名的纽约剧作家巴顿·芬克被好莱坞引诱去写一部拳击电影的剧本。在遭遇写作障碍时，他与旅馆里隔壁的一位保险推销员成了朋友——当巴顿重获创作灵感时，这个有着黑暗秘密的男人也猛虎出笼。

《影子大亨》(*The Hudsucker Proxy*)，1994

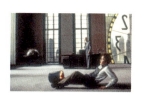

编剧：乔尔·科恩、伊桑·科恩、山姆·雷米

摄影：罗杰·迪金斯

艺术指导：丹尼斯·盖斯纳

剪辑：托姆·诺布尔（Thom Noble）

音乐：卡特·布尔维尔

制片人：伊桑·科恩、乔尔·西尔沃（Joel Silver，未打字幕）

制片公司：华纳兄弟、标题影业

时长：1 小时 51 分

演员：蒂姆·罗宾斯、詹妮弗·杰森·李、保罗·纽曼、查尔斯·德宁、比尔·科布斯

剧情：在 1959 年童话般的纽约，赫德萨克工业的董事长，从赫德萨克大楼的 45 层跳楼身亡。密谋的副董事长马斯伯格想出一个计划，雇佣一个白痴做他们的新总裁，想借此使公司股票大跌，他与董事会成员便可以

低价买进。当被选中的诺维尔·巴恩斯发明了呼啦圈后，命运或上帝，来干预了。

《冰血暴》(*Fargo*), 1996

编剧：乔尔·科恩、伊桑·科恩

摄影：罗杰·迪金斯

艺术指导：瑞克·海因里希斯

剪辑：罗德里克·杰恩斯

音乐：卡特·布尔维尔

制片人：伊桑·科恩

制片公司：宝丽金、标题影业

时长：1小时38分

演员：弗朗西斯·麦克多蒙德、威廉姆·H.梅西、史蒂夫·布西密、彼得·斯特曼、哈维·普雷斯内尔

剧情：深陷债务的明尼苏达汽车经理谢利，雇了两个恶棍伪造绑架他的妻子，好让他富有的岳父付赎金。但是当计划失控时，恶棍转为凶手，当地警官玛吉接手了这个案件。

《勒布斯基老大》(*The Big Lebowski*), 1998

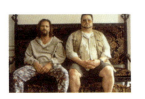

编剧：乔尔·科恩、伊桑·科恩

摄影：罗杰·迪金斯

艺术指导：瑞克·海因里希斯

剪辑：罗德里克·杰恩斯、特里西亚·库克

音乐：卡特·布尔维尔

制片人：伊桑·科恩

制片公司：宝丽金、标题影业

时长：1 小时 57 分

演员：杰夫·布里吉斯、约翰·古德曼、朱丽安·摩尔、大卫·霍德尔斯顿、史蒂夫·布西密

剧情：在洛杉矶郊区，"督爷"杰弗里·勒布斯基被错当成大富翁杰弗里·勒布斯基，不知情地卷入一系列阴谋：被偷了地毯，与他同名的富豪的花瓶老婆被绑架，赎金失踪，还有一个愤怒的色情电影发行人，一个激进的女权主义艺术家、一个德国无政府主义乐队。

《**逃狱三王**》(*O Brother，Where Art Thou？*)，1999

编剧：乔尔·科恩、伊桑·科恩、山姆·雷米

摄影：罗杰·迪金斯

艺术指导：丹尼斯·盖斯纳

剪辑：罗德里克·杰恩斯、特里西亚·库克

音乐：T-本恩·本奈特

制片人：伊桑·科恩

制片公司：试金石（Touchstone）、映欧嘉纳（Studio Canal）、标题影业

时长：1 小时 46 分

演员：乔治·克鲁尼、约翰·特托罗、蒂姆·布雷克·尼尔森

剧情：故事大体基于《奥德赛》，跟随三个乡巴佬笨蛋展开。领头的是艾弗瑞克，在大萧条时期的密西西比，他从带锁链服劳役的囚犯监狱中逃出。被当局追捕时，这个三人组在寻找一个埋藏的宝藏。

《**缺席的男人**》(*The Man Who Wasn't There*)，2001

编剧：乔尔·科恩、伊桑·科恩

摄影：罗杰·迪金斯

艺术指导：丹尼斯·盖斯纳

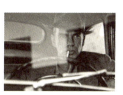

剪辑：罗德里克·杰恩斯、特里西亚·库克

音乐：卡特·布尔维尔

制片人：伊桑·科恩

制片公司：好机器、格雷梅西影业（Gramercy Pictures）、迈克·佐斯制片公司（Mike Zoss Productions）、标题影业

时长：1小时56分

演员：比利·鲍伯·松顿、弗朗西斯·麦克多蒙德、詹姆斯·甘多菲尼

剧情：1949年，为了寻找投资一家干洗店的资金，小镇理发师埃德试图敲诈他妻子的老板戴夫，他们有婚外情。这个计划在不知不觉中演变成谋杀，他的妻子多丽丝最后被指控谋杀。

《真情假爱》(*Intolerable Cruelty*)，2003

编剧：罗伯特·拉姆齐、马修·斯通、约翰·罗曼诺、乔尔·科恩、伊桑·科恩

摄影：罗杰·迪金斯

艺术指导：莱斯利·麦克唐纳（Leslie McDonald）

剪辑：罗德里克·杰恩斯

音乐：卡特·布尔维尔

制片人：伊桑·科恩、布莱恩·格雷泽（Brian Grazer）

制片公司：环球影业、想象娱乐（Imagine Entertainment）、迈克·佐斯制片公司

时长：1小时40分

演员：乔治·克鲁尼、凯瑟琳·泽塔-琼斯、塞德里克·凯尔斯（Cedric the Entertainer）、比利·鲍伯·松顿、杰弗里·拉什（Geoffrey Rush）、保罗·安德斯坦（Paul Adelstein）

剧情：洛杉矶的顶级离婚律师迈尔斯·梅西，是天衣无缝的婚前财产协议的发明者，爱上了他的新近"受害人"玛丽莲——一个以美色骗取男人钱财的女人，她的眼睛盯上了富有的丈夫。他们能够信任对方，直到坠入爱河吗？

《老妇杀手》（*The Ladykillers*），2004

编剧：乔尔·科恩、伊桑·科恩

摄影：罗杰·迪金斯

艺术指导：丹尼斯·盖斯纳

剪辑：罗德里克·杰恩斯

音乐：卡特·布尔维尔

制片人：乔尔·科恩、伊桑·科恩

制片公司：试金石、迈克·佐斯制片公司

时长：1 小时 44 分

演员：汤姆·汉克斯、艾尔玛·P. 霍尔、J. K. 西蒙斯、马龙·韦恩斯、马志、瑞恩·赫斯特

剧情：翻拍自 1955 年的同名伊灵喜剧。密西西比的一个犯罪团伙，计划通过一个老寡妇的地下室，抢劫一个赌场。当老妇人知晓了他们的犯罪行动时，这些坏蛋一个接一个地被他们自己的笨拙了结了。

《老无所依》（*No Country for Old Men*），2007

编剧：乔尔·科恩、伊桑·科恩，改编自科马克·麦卡锡的小说

摄影：罗杰·迪金斯

艺术指导：杰西·冈作（Jess Gonchor）

剪辑：罗德里克·杰恩斯

音乐：卡特·布尔维尔

制片人：乔尔·科恩、伊桑·科恩、斯科特·鲁丁

制片公司：派拉蒙优势（Paramount Vantage）、米拉麦克斯影业（Miramax Films）、斯科特·鲁丁制片公司（Scott Rudin Productions）、迈克·佐斯制片公司

时长：2 小时 2 分

演员：汤米·李·琼斯、哈维尔·巴登、乔什·布洛林

剧情：在一个可怕的毒品交易的犯罪现场发现了一只装满现金的手提箱后，年轻的猎人莫斯开始逃离。跟着他的，是一个残酷无情的杀手，什么也阻止不了他完成任务。沿着他们的踪迹，又来了一位当地老警长。

《阅后即焚》（*Burn After Reading*），2008

编剧：乔尔·科恩、伊桑·科恩

摄影：艾曼努尔·卢贝兹基

艺术指导：杰西·冈作

剪辑：罗德里克·杰恩斯

音乐：卡特·布尔维尔

制片人：乔尔·科恩、伊桑·科恩

制片公司：焦点影业、映欧嘉纳、相对论传媒（Relativity Media）、标题影业、迈克·佐斯制片公司

时长：1 小时 36 分

演员：约翰·马尔科维奇、弗朗西斯·麦克多蒙德、乔治·克鲁尼、布拉德·皮特

剧情：因酗酒问题被开除、丢掉 CIA 分析员的工作后，奥齐·考克斯开始写他的回忆录。他写回忆录的光盘不小心掉在"火辣身体健身中心"，被健身房的职员琳达和查德发现，以为获取了秘密情报，计划将光盘卖给俄国人。

《**严肃的男人**》(*A Serious Man*), 2009

编剧:乔尔·科恩、伊桑·科恩

摄影:罗杰·迪金斯

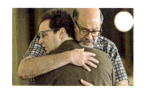

艺术指导:杰西·冈作

剪辑:罗德里克·杰恩斯

音乐:卡特·布尔维尔

制片人:乔尔·科恩、伊桑·科恩

制片公司:焦点影业、映欧嘉纳、相对论传媒、迈克·佐斯制片公司、标题影业

时长:1 小时 46 分

演员:迈克尔·斯图巴、理查德·坎德、弗雷德·迈拉麦德、萨莉·莱尼克(Sari Lennick)、阿伦·沃尔夫

剧情:1967 年的明尼苏达,物理学教授拉里·哥普尼克即将获得终身教职时,他的人生开始分崩离析。拉里向三位当地拉比寻求救赎。

《**大地惊雷**》(*True Grit*), 2010

编剧:乔尔·科恩、伊桑·科恩,改编自查尔斯·波蒂斯的小说

摄影:罗杰·迪金斯

艺术指导:杰西·冈作

剪辑:罗德里克·杰恩斯

音乐:卡特·布尔维尔

制片人:乔尔·科恩、伊桑·科恩、斯科特·鲁丁

制片公司:派拉蒙影业(Paramount Pictures)、天舞制作(Skydance Productions)、斯科特·鲁丁制片公司、迈克·佐斯制片公司

时长:1 小时 50 分

演员:杰夫·布里吉斯、海莉·斯坦菲尔德、马特·达蒙、乔什·布洛林、巴里·佩珀

剧情：在 1870 年代的阿肯色州，14 岁的女孩玛蒂·罗斯雇了警长罗斯特·考伯恩，去追踪杀害她父亲的凶手。当他们进入保留地时——据说罪犯从这个山谷逃亡，得克萨斯的骑警拉博夫加入了他们。

《从山上下来》(*Down from the Mountain*),2000

——尼克·杜布(Nick Doob)、克里斯·海吉达斯(Chris Hegedus)执导

《女孩们在哪里》(*Where the Girls Are*),2003

——詹妮弗·阿诺德(Jennifer Arnold)、特里西亚·库克执导

《圣诞坏公公》(*Bad Santa*),2003

——泰利·茨威戈夫(Terry Zwigoff)执导

《爱情与香烟》(*Romance and Cigarettes*),2005

——约翰·特托罗执导

仅作为制片人

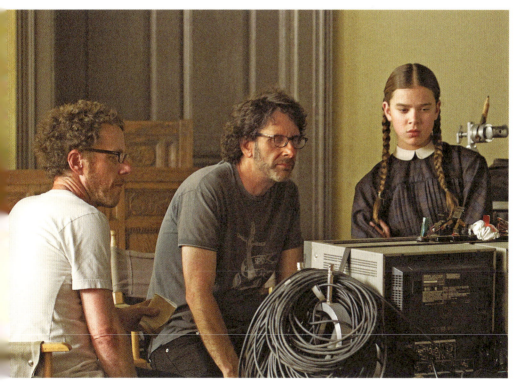

伊桑·科恩、乔尔·科恩与海莉·斯坦菲尔德在《大地惊雷》片场

《老无所依》中的乔什·布洛林

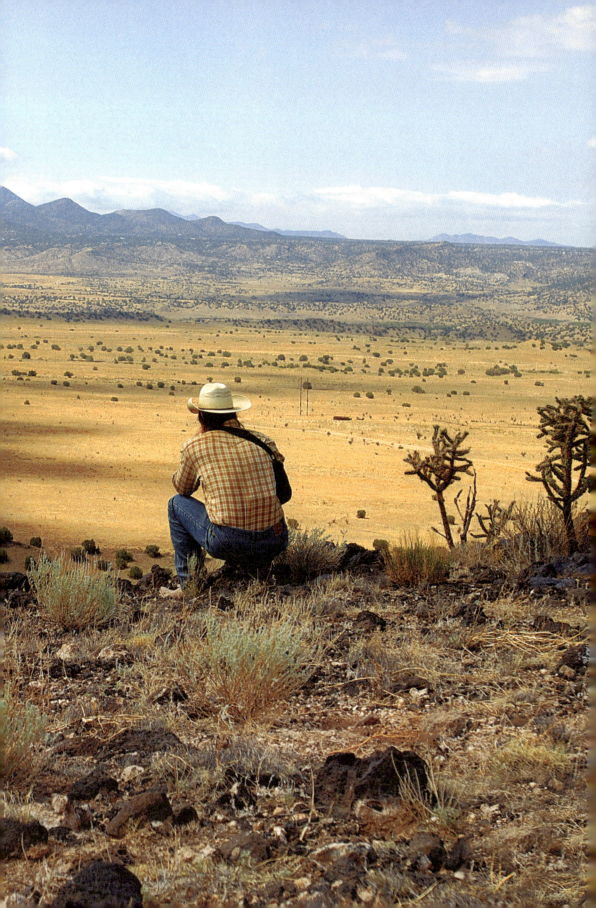